艺术设计与实践

图形创意设计与实战

（第2版）

安雪梅 编著

清华大学出版社

北京

内容简介

本书详细介绍了图形创意的联想、构图、色彩和一些平面设计大师的图形创意设计欣赏等。全书共5章，内容涵盖图形的创意原则与联想方式、创意图形的构图与视觉流程、无处不在的图形魅力、创意图形的表现形式，以及大师们的经典作品欣赏等。通过阅读本书，读者能扩展思维，提升图形创意的设计技能。

本书适合于图形创意设计初中级读者学习与参考，也可作为相关专业的教材或参考用书。

图书在版编目（CIP）数据

图形创意设计与实战 / 安雪梅编著. — 2版. — 北京 ：清华大学出版社，2022.5（2024.9重印）

（艺术设计与实践）

ISBN 978-7-302-60669-7

Ⅰ．①图… Ⅱ．①安… Ⅲ．①图案设计 Ⅳ．①J51

中国版本图书馆CIP数据核字（2022）第087895号

责任编辑：陈绿春
封面设计：潘国文
责任校对：徐俊伟
责任印制：杨 艳

出版发行：清华大学出版社
 网 址：https://www.tup.com.cn，https://www.wqxuetang.com
 地 址：北京清华大学学研大厦A座 邮 编：100084
 社 总 机：010-83470000 邮 购：010-62786544
 投稿与读者服务：010-62776969，c-service@tup.tsinghua.edu.cn
 质量反馈：010-62772015，zhiliang@tup.tsinghua.edu.cn

印 装 者：天津鑫丰华印务有限公司
经 销：全国新华书店
开 本：185mm×260mm 印 张：8 字 数：269千字
版 次：2015年3月第1版 2022年7月第2版 印 次：2024年9月第3次印刷
定 价：49.00元

产品编号：092552-01

前言
PREFACE

图形无处不在，它是人们的视觉形象通过相关媒体传达出的一种特殊语言，无论在哪个领域都可见到它的身影。在当今视觉传播的年代，人们的生活被各种各样的图形围绕着，图形表现在电视、广告、包装里，并占据了很重要的地位，且以一种强大的力量向人们传达观念、情感和信息，在视觉上给人一种直观的享受。

图形的创建是一件很神奇、有趣的事情，我们能在图形创建的过程中感受到不一样的世界。在对图形想象的过程中，原先固有的思维会突然扩展开来，展现出奇妙的一面。正如爱因斯坦所说的：想象力比知识更重要！

在平面设计中，图形也是必不可少的元素之一。作为一名设计师，要用心去体会图形给人们所带来的视觉感受和心理感受，才能更好地利用它、创造它。本书对图形的想象力、图形的颜色、图形的构图，以及图形的具体应用等做出了一定的分析，并展示了一些平面大师的作品供读者欣赏。希望读者可以在图形设计的学习过程中，训练出丰富的想象力、敏锐的观察力和良好的图形语言表达能力。

本书是对2015年3月出版的《图形创意设计与实战》的升级，去除了旧版本中的过时内容，并进行重新设计排版，使书中内容章节更具有层次感，从而更方便阅读。最后，希望本书的出版，能够给广大设计类学生、平面设计师和图形创作工作者带来一些帮助。

安雪梅

北京教育学院

2022年5月

目录
CONTENTS

第 1 章 图形的创意原则与联想方式

第 2 章 创意图形的构图与视觉流程

目录
CONTENTS

第 3 章 无处不在的图形魅力

第 4 章 创意图形的表现形式

目录
CONTENTS

第 5 章 大师们的经典作品欣赏

第1章

图形的创意原则与联想方式

主要内容

本章主要从图形的意义、图形的起源与发展、图形创意的原则、图形联想的方式等方面进行介绍。

重点及难点

图形的联想方式及应用是本章的难点，可以通过大量的练习来掌握。

学习目标

明确图形在设计中的意义；了解图形的起源与发展；掌握图形联想的方法。

1.1
图形的意义

在我们还不识字时或许就接触了一些图形，例如，圆形、三角形、长方形、正方形这样简单的几何图形，并拿着画笔画着这些新奇的形状。随着年龄的增长，我们对这些形状有了新的认知：圆形代表着保护或无限，代表着诚信、交流、圆满和完整；圆形可以自由移动或滚动，圆形的完整性暗示了无限、团结、和谐；圆形也非常优雅和美丽。如图1-1所示，以一条蓝色线缠绕出的圆形，充满了动感和活力，展现了无限的能量。

有些曲线代表了温暖、舒适，同时给人以性感和爱慕的感觉，如图1-2所示。柔美的曲线，仿若柔纱，那么的轻盈、柔美；又好似一位柔韧的舞者，在梦幻的世界中旋转。

三角形代表着稳定，呈现角度时则代表了紧张、冲突、运动感和侵略性。三角形有着无限的能量和力量，基于不同的角度，可以有不同的运动感，其动态可以表现出各种冲突或稳定的感觉。如图1-3所示，以多个三角形构图，加上黑白的强烈对比和零散的小三角，表现出强烈的时尚感与运动感。

图1-1 圆形

长方形是最常见的几何形状，我们阅读的大多数书籍都是长方形或正方形的。长方形有时也被理解为无聊，一般不会引起别人的注意，但当它们倾斜时就可以带来始料不及的感受。

正方形（见图1-4），或称"四边形""四方形"，是一种四边相等、结构简单的几何图形，但在哲学、美学等文化领域中有许多象征含义。正方代表方方正正、不偏不斜，上下左右四个方向，也泛指天下各处。古代很多国家认为地球是正方形的，"地方"一词就源于此；古印度认为，地球是四边形的，象征一个四方整体。正方形代表着安宁、稳固、安全和平等，是值得信任的形状，意味着诚实可信，其角度代表着秩序、理性和正式。

图1-2 曲线

图1-3 三角形

图1-4 正方形

圆形、三角形、长方形、正方形……每种图形都有不一样的个性。通过对不同图形的用心体会和倾听，我们仿佛能够感受到每一个形状的故事，如图1-5和图1-6所示为创意图形的展示。

图1-5　创意图形　　　　　　　　　　　　　　　　图1-6　生活图形的创意

1.1.1　关于图形

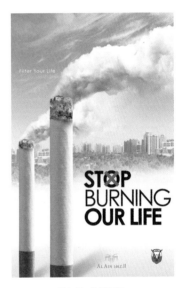

　　图形与语言和文字一样都是人类为了传播信息而创造出的一种载体工具，是介于文字与美术之间的一种视觉传播方式。图形与文字最大的不同便是图形不受国家、地域、民族文化的局限，同时也不受时间、顺序排列的约束，它是一个独立的整体。如图1-7所示的公益海报，用烟的图形来当作烟筒，排散出的气体造成了空气污染，严重影响了我们的生活，倡导不要吸烟，珍惜生命。

　　图形不仅要准确、直观地传递信息，调动视觉引发的心理活动，更重要的是要顾及受众的理解能力，实现沟通和心理触动，达到一种情感上的交流，"一图胜千言"即是此意。图形所传递的想象空间，能够给人们一种特有的视觉冲击力，给人留下深刻印象，这些都是文字与语言无法替代的，如图1-8～图1-10所示为不同图形的展示。

图1-7　公益海报

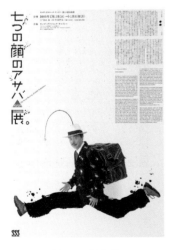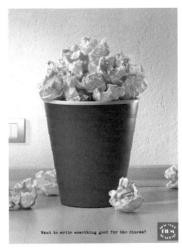

图1-8　展会海报　　　　　　　　图1-9　招贴海报　　　　　　　　图1-10　饮品

1.1.2　图形概论

　　"图形"在英文中称为graphic，源于希腊文graphicus，意思是始于绘写的艺术，也可以说是富有说明性的艺术作品。如图1-11和图1-12所示，图形是人类以视觉形象通过媒介传达出一定信息的一种特殊的语言形式。用尹定邦教授的一段话来总结就是："语言对思维的无能之处，恰是图形的有为之始……"。

图1-11　创意图形

图1-12　招贴设计

　　图形的优点在于其"世界性"，无论在商业领域还是在社会文化领域等，图形都是以一种强大的诱惑力来传递信息，以及向人们表达出观念和情感。这是时空、地域、民族、文化层次等因素所不及的。

　　如今的全球化发展中，语言差异成了主要的障碍之一，但是图形并不存在这种交流的障碍。很多人不认识汉字，却能够读懂水墨画传达出的那份意境，这就是图形的魅力。所以说，在这个图形设计的信息时代里，又或者说是读图的时代里，图形更具有时代意义和特定的传播作用，如图1-13~图1-15所示为不同图形作品展示。

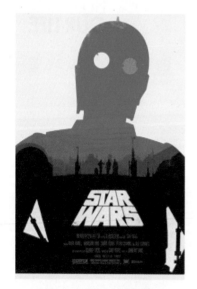

图1-13　《星球大战》电影海报

图1-14　我们在圣诞节的气氛海报

图1-15　音乐海报

1.1.3　图形的意义

过去人们比较注重"读"的过程，通过阅读文字记载的事件、情感等获得愉悦的体验，所以图形得不到重视。其实图形所传递的信息比文字更加快捷、准确，因为图形所传递的信息是通过视觉系统直接获取的，不需要加以思考。在现代社会中，人类的交流除了文字语言之外，便是图形符号了。

图形与文字有许多相同的地方，因此图形也享有"世界语"之称。图形在跨越民族与地域的文化交流方面，发挥了很大的作用。图形不仅是一种承载信息的载体，还能够准确、生动、直观地反映出社会关注的问题，起到指导与教育的作用。图形通过视觉创作来表达人们的情感、思想、警示等信息，在视觉形象中发挥了易理解、好辨识、强记忆的特点。

图形通过各种途径来传递信息，那么，图形的传播具有哪些特征呢？具体归纳为以下几点。

（1）直观性：图形是一种简练、感性、单纯的工具，能够被大多数人所认知，可以强烈、直观地传递信息。

（2）象征性：图形的作用就是利用多种隐喻、内涵的符号来激发受众人群的想象力，从而达到思想与情感的交流，其传播具有很大的象征性。

（3）指示性：图形中特定的符号、颜色，具有警示、提示性功能，多用于交通指示、危险场所等。

（4）广泛性：图形已经渗透到我们平时的杂志书本、招贴海报、媒体广告中。

（5）可读性：在图形传播时，受众可以通过视觉接收信息，并且理解其想要表达的内容。

（6）审美性：一幅好的图形创意作品，不仅要准确传递信息，还要有一定的艺术性，能够吸引受众的眼球，达到观赏的作用。

1.1.4　图形分类

1. 传统图形

传统图形是现代设计常用的一种表现元素，是传统文化精髓的传承。从设计的角度来看，西方艺术冲击性强，注重张力及时尚文化的表现，所以设计的图形颜色大胆、丰富，容易吸引人们的眼球。而我国传统则重视创意文化内涵、视觉形象的审美以及文化传统的继承与表现。如图1-16所示为我国传统图形，左侧图形多用于古代大户人家的门窗雕刻，寓意幸福延绵无边；右侧图形是寿桃与石榴结合的图形，寓意着长寿、多子多福。传统图形保留了各个地域的民族文化，传统图形的传承与创新对设计师自身的文化修养、创作技法等都提出了很高的要求。

图1-16　我国传统图形

2. 现代图形

现代图形（见图1-17）设计是一种很强的信息传播方式，通过图形特有的语言，直观地传达一些视觉信息，弥补了语言文字和声音与语言传达的一些不足。现代图形的出现超越了一般造型的审美限定，汇集了视觉心理、艺术造型、语言符号、市场营销信息传播等艺术与科学于一体的艺术形式，成为现代传播媒体中的一种个性化传播方式，如图1-17所示。

1.1.5 图形设计的特征

图形的特征决定了图形设计的目的和职能，所以在设计图形时要考虑到信息传达的有效性和准确性，并且要得到受众的理解。图形设计的本质特征有以下几点。

（1）通过写、绘、刻、印、喷等手法制作图像，如图1-18和图1-19所示为手绘图形，图1-20和图1-21所示为版画图形。

（2）有说明性的图画形象，有别于语言文字的视觉形式。

（3）可以通过各种方式进行大量的复制。

（4）是传播信息的视觉形式。

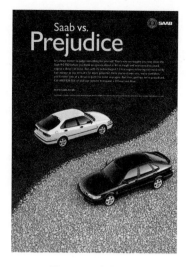

图1-17 现代图形

图1-18 手绘图形1

图1-19 手绘图形2

图1-20 版画图形1

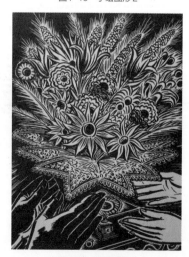

图1-21 版画图形2

1.2
图形的起源与发展

1.2.1 图形的产生

图形的产生源于人类认识和改造世界的需要。从已发现的公元前1400年前的象形文字（见图1-22~图1-25）就可以看出，图形的出现远远早于文字的产生。在法国南部拉斯考克的山洞中发现了15000~10000年前的原始人壁画。

早期的人类在生产劳动和社会活动中，随着交流形式的不断丰富，逐渐产生了一些系统性、原则性、指代性强的符号，这些符号就是图形的雏形。在交流与使用中，这些符号逐渐被改良简化，准确性得到了加强，系统性也更加完善。在北美印第安人的岩洞壁画中可以看到非常简练、具有标志性简化特征的图形符号。如果人类没有这些可以让人理解的信号图形，那么人类在生产中的经验可能将无法传承，人类文明的产生也必将受到影响。

图1-22 早期的文字图形

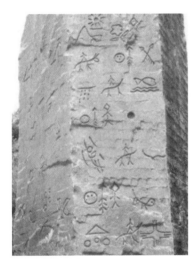

图1-23 石刻象形文字

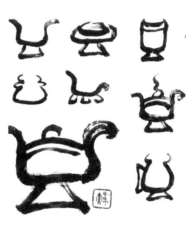

图1-24 壶的象形文字

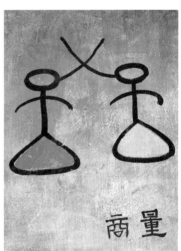

图1-25 商量的图形化文字

1.2.2 图形的变革

图形的演变一共经历了三次重大的变革，每一次变革都推进了图形的发展，从而使图形发展成现在各个领域广泛应用的状态。

图形的第一次变革是原始符号和象形文字的形成。原始符号不仅有着传递信息的作用，也记录了人们的生活，而且，原始符号带有很强烈的图腾神秘感与民族文化特点。随着人类社会的发展，人们之间的交流日益频繁，复杂的原始符号已经不适宜人们的生活需求，于是人们开始简化原始符号，便有了由原始符号简化而产生的另一种符号——象形文字。象形文字的出现标志着人类社会文明的发展，也成为一种独特的视觉传达方式，以一种更加简洁、准确的方式出现在历史长河中。

第二次变革，源于中国西汉时期发明的造纸术和印刷术。这两项发明使人们能够大量书写与印刷，于是文字与图形得到了广泛的传播。书法与绘画艺术的成熟，以及民间艺术中的版画、雕刻、剪纸(见图1-26和图1-27)等都表现了我国古代在图形发展上的辉煌成果。我国古代的这些伟大发明，吸引了西方国家的注意和喜爱，直到传入欧洲，影响了欧洲社会文化，加速了文艺复兴的到来。在文艺复兴时期，图形设计出现了第二次变革，涌出了不同流派的作品和艺术家，如图1-28~图1-31所示为这一时期的作品。

其中，图1-28所示为美术史上凡·埃克兄弟的作品，运用了改革后的油画材料和油画技法绘制，作品描绘精细、逼真、新颖，富有创造性，画中是男女组合的全身肖像，在当时是史无前例的。还有列奥纳多·达·芬奇的作品《蒙娜丽莎》，如图1-30所示。达·芬奇是文艺复兴时期最杰出的画家、科学家、发明家，《蒙娜丽莎》是他的不朽之作。画中人坐姿优雅、笑容微妙，不论是在构图还是在手法上都将人物的形象表现得淋漓尽致，曾有人说过她的微笑含有83%的高兴、9%的厌恶、6%的恐惧和2%的愤怒。

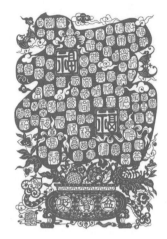

图1-26 聚宝盆剪纸

图1-27 孔雀开屏剪纸

图1-28 《阿尔诺菲尔》凡·埃克兄弟

图1-29 《西斯延圣母》拉斐尔

图1-30 《蒙娜丽莎》列奥纳多·达·芬奇

图1-31 《椅中圣母》拉斐尔

图形的第三次革命，源于19世纪工业革命。在1840年左右，以木刻为主的印刷插图方式得到普及，在广告和招贴海报中的使用也日益增多，但是由于木刻制作的费用昂贵，给出版社和印刷商带来了很大的经济压力。当时纽约的一名发明家莫斯的摄影印刷技术问世，得到了社会的关注。于是在1880年，美国《纽约时报》率先将摄影技术用于印刷。1919年，德国的魏玛又建立了现代设计的教学单位——包豪斯学院（Bauhaus），提出了"艺术与技术统一"的口号，这一口号对当时的设计行业产生了很深刻的影响，使图形创意设计走上了现代的道路。随着商业经济的发展与生产力的需要，社会信息量大幅增长，图形创意伴随着这股东风蓬勃发展，图形设计一个前所未有的全新时代。

图1-32　包装设计

1.2.3　图形设计的现状

图形设计的现状主要表现为以下三点。

（1）形式多样，风格多样。艺术的共有特征决定了图形设计没有固定的形式，也没有死板的公式，多种风格并存、民族特色图形盛行是当代图形的设计现状。另外，在图形设计上还有一些创意图形、抽象图形、表现性图形。其中，抽象图形是21世纪图形设计的基本形式特点，理性思维的迅速发展使人们的抽象意识不断增强。人们能够透过自然的表现发现一些内在的抽象与结构，能够通过抽象图形更多地感受到图形所带来的艺术价值和视觉享受。

（2）应用广泛。图形在现代生活中被广泛应用于各个设计领域，如广告、包装、海报、书籍、标志，等等，如图1-32和图1-33所示的包装设计和标志设计，充分体现了图形艺术特有的魅力与个性。无论是在视觉传达等传统领域，还是在新媒体领域，图形表达均因其趣味、灵活、强烈、直白的特点，被广泛应用。

图1-33　标志设计

（3）利用科技设计图形。现代图形的设计已经从单一的图案、符号的表达方式，扩展到系列化的整体形象，从平面的二维空间转换为多维空间，利用科技将图形的设计扩展到最完美的状态，如图1-34所示为利用科技设计的创意鼠标造型。

图1-34　创意鼠标造型

1.3
图形创意的原则

1.3.1 创意的含义

　　"创意"一词在英文中包含idea和creative两层意思，前者指的是主意、想法，后者指的是创造力的、有创造性的。在汉语中，"创"是创造的意思，"意"是意念、意识。所以，不论是在英语还是在汉语中，创意不但强调了思维作用于行为，并指导行为的能力，更强调了创意是一种非物质的精神活动行为。如图1-35~图1-37所示为创意图形展示。

图1-35　云朵的创意图形

图1-36　蛋壳与橙子

图1-37　拉链的创意构思

1.3.2 创意思维

1. 创意思维的过程

创意思维的过程是：准备→收集资料→酝酿发现→顿悟→草图→成稿。前两个过程主要是依靠分析、归纳等逻辑思维，而后面的过程主要依靠想象力、灵感、直觉等非逻辑的思维。

2. 创意思维的方式

要想有创意，就要有创新的勇气，要敢于冲破自己大脑的束缚。创意是虚拟的，是变化的，是深不可测、捉摸不透的，但是只要用心去体会，就会感到创意所带来的神奇。如图1-38~图1-41所示为创意作品展示。

创意思维的方式可以分为逻辑思维与非逻辑思维。逻辑思维是理性的，在思考的时候借助一些概念来判断、推理，以抽象和概括的方式来反映事物的本质。而非逻辑思维注重于感性的表达，感性能力是创造性思维的重要部分。非逻辑思维可以分为发散性思维、转移思维、直觉与灵感思维等。这些思维突破了原本大脑概念的束缚，具有求异性、能动性、冒险性和独创性，所以备受艺术家们的青睐和重视。图形创意的思维不仅需要理性的思考，还需要感性的充实，

图1-38　纤维制作海报

图1-39　火炬传递与地标建筑的创意性结合

图1-40　手形与字母的创意性结合

图1-41　棒球的便签纸的创意性结合

多种思维方式的共用才更容易获得成功、高质量的创意作品。如图1-42和图1-43所示，通过青花瓷碗上绘制的场景进行想象，将碗里冒的热气结合青花瓷碗的图案来设计不同形态的图形，有何仙姑、兵马俑、龙、老子等，不仅表达出我国古代文化，也达到了新颖的视觉效果。

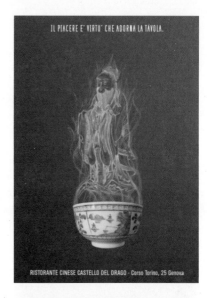

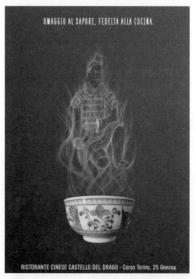

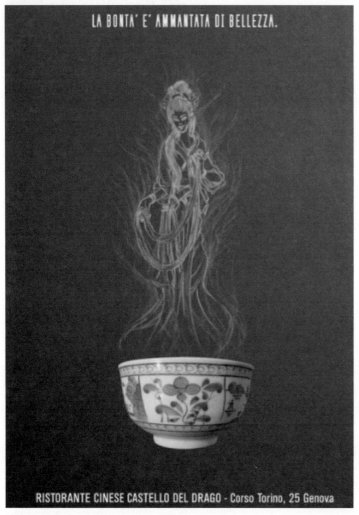

图1-42 青花瓷与何仙姑

如何用创意的思维来思考创作？以下归纳了几个创造性的思维方式。

（1）集中思维：其核心就是针对信息进行判断和选择，把思维集中到一个点上进行思考。

（2）辐射思维：以一个点为中心向周围扩散开来思考。

（3）横向思维：又称"侧向思维"，可以顺向思考，也可以逆向思考，强调的是过程精细、突出逻辑性的推理。

（4）纵向思维：向纵深的方向去思考，要有发展的眼光。

（5）发散思维：又称"求异思维"，以多种不同的角度、不一样的方向全面扩展思维方式来思考。

（6）转移思考：是把问题换位思考的一种思维方式。将已经完

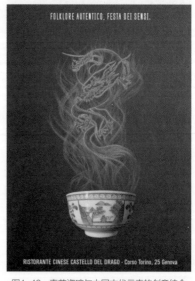

图1-43 青花瓷碗与中国古代元素的创意结合

成或者解决问题成功的经验运用到正在解决的事情上，重点是寻找相似性，这是对直观感性的一种开放，也是艺术设计师常用的一种思维方式，具有灵活性和敏捷性。

（7）直觉与灵感思维：在思维的过程中要重视直觉与灵感，这是人们被兴奋、开心等情绪感染的时候，或者是人们高度集中精力思考问题的时候，会出现的一种感觉，这种感觉不是经过逻辑推理得出的，会让作品具有新的生命力。

（8）交叉思维：把两个不相近的事物放在一起思考，会有不一样的效果。

（9）形象思维：通过具象的外形发挥想象力，从而创造出新的形象，它具有强烈的直观感受，在艺术领域备受推崇。

如图1-44~图1-46所示为创意思维作品展示。

图1-44　时尚音乐宣传　　　　　　　图1-45　电影海报　　　　　　　图1-46　正负形创意海报

3. 创意思维的来源

创意来源于人们的认知，产生的主要方法就是把熟知的旧事物进行新的组合，从而产生一种新观念，或将两个事物通过一个契合点产生新的意义。

创意来源于文字，文字中的内涵蕴藏着无数新的意念和新的创意，只要我们深刻理解、挖掘就会产生创意的点子。

创意来源于文化，文化是一个复杂的体系，每个国家都有自己的文化。在了解了这些博大的文化后，会找到更多的素材，为创意打下基础。

如图1-47所示为创意思维作品展示。

图1-47　创意思维作品

创意来源于对传统的传承，通过回顾历史，挖掘传统中的精华，古为今用，可以老树发新芽，创作出独特的图形作品。

其实，创意就在我们身边，我们要用发现的眼光去看待事物，把事物精细、透彻地分解，了解其每一层含义，在发现的过程中碰撞出灵感的火花，从而创造出完美的图形作品，如图1-48~图1-51所示为创意思维作品展示。

图1-49　手绘图形

图1-48　字母图形

图1-50　图像剪切

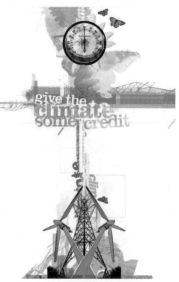

图1-51　多种图形的结合运用

1.3.3 图形创意

好的图形创意能够刺激受众的视觉，从而激发人们的心理共鸣。图形创意是设计师通过独特的构成和组织形式，将主题思想图形化的过程，如图1-52和图1-53所示。图1-53中通过将凿子与人挖地道的情景结合在一起，以简洁、直观的图形，表达了凿子与主人公越狱逃亡之间的关系，给人留下了深刻的印象，充分展示出图形的魅力所在。

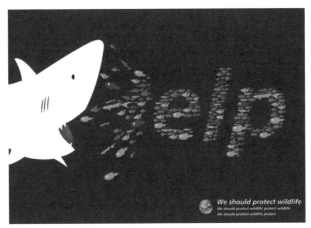

图1-52　公益广告——禁止捕杀

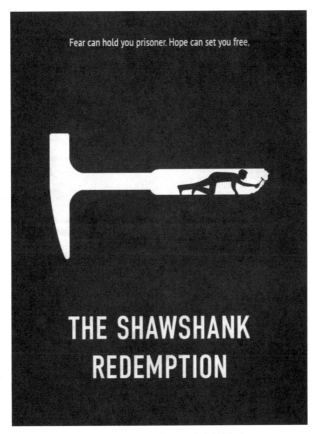

图1-53　电影海报——肖申克的救赎

1.3.4　创意图形的原则

创意图形的原则有以下5方面。

1. 独特性

独特性是图形创意的基本原则。现代社会是一个信息爆炸的时代，生活中处处充满了各样复杂图形，要想有吸引人眼球的作品诞生，就必须设计出符合受众文化心理，具有视觉冲击力，冲破常规，能够个性、幽默、大胆地适合视觉传达、形式独特的图形，这也是图形设计的个性和生命的体现，如图1-54和图1-55所示。

2. 单纯化

单纯化是一种简明扼要的方式，如图1-56所示，简单、大方的设计可以给人清晰的视觉效果，单纯化的设计图形，可以让人在不自觉的情况下，自然而然地接受传达出的视觉信息，是一种比较理想化的设计形式。

图1-54　具有丰富色彩的图形

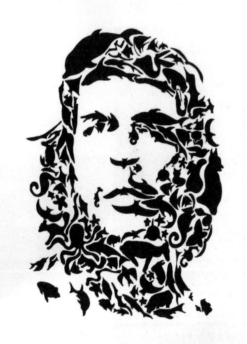

图1-55　多种动物拼接的人形

图1-56　纯色背景的字母排列

3. 审美性

图形本身的审美因素会直接影响到图形是否能够被大众接受，如图1-57所示。

在进行图形设计时，要以审美的眼光为前提，提高设计的品质。美的事物能使人们心情愉悦，美的图形能够引起观众的审美共鸣，留下更深刻的印象，因此，图形设计的美感对传递信息有着决定性的影响。

4. 象征性

图形具备承载信息的功能，因此具有象征意义。象征性是图形设计的基本特性，要求能够透过图形的表现，去感受图形的内在含义。如图1-58所示，身着正装的男士代表股票经纪人，背影的狼头人形象征贪婪的本性，作品寓意深刻，表达了华尔街的股票经纪人对待金钱有着狼一样贪婪的嘴脸。

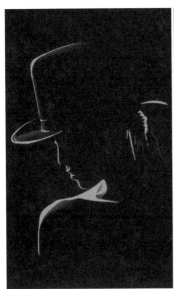

图1-57 审美性图形

图1-58 电影海报-华尔街之狼

5. 传达性

图形是用来表达情感和思想交流的一种设计形式，是传达者与受众者之间的一种桥梁，可以达到沟通、交流、互动的效果，如图1-59~图1-61所示。图形设计可以使不同国家、民族的交流更加方便，弥补了语言带来的不便。

图1-59 传达性图形-药丸

图1-60 传达性图形-圣诞树

图1-61 世纪命题的海报

1.4
联想方式

在我们童年时，总是幻想某天能拥有一双翅膀翱翔于天际，我们看到天空中漂浮的白云千变万化，有时像只小白兔，有时像大大的棉花糖，有时像一只巨大的鸟。每个人的童年都是梦幻的、美妙的，可是当我们渐渐长大，对社会、对科学、对自然界有了一定的了解与认知后，我们的想象力也渐渐丧失殆尽。我们对这些无稽之谈充满排斥，觉着是可笑的、不科学的。成年之后，程式化的思维模式、世俗的眼光、狭隘的理解能力，让我们的创意思维变得枯竭，我们因此也变成越成熟越不可爱的人。

联想是人们头脑中记忆和想象联系的纽带，是通过赋予若干对象之间一些微妙关系，由某种事物想起其他事物的一种思维过程，如图1-62和图1-63所示为联想图形作品展示。想象力的囚禁是艺术创作中的障碍，想象力比知识更为重要，一个想象力丰富的人，可以支配的资源更多。

图1-62　花艺

图1-63　点亮梦想

联想的方式大致可以分为五类，分别为对比联想、类似联想（见图1-64）、接近联想（见图1-65）、因果联想和色彩联想。下面进行具体介绍。

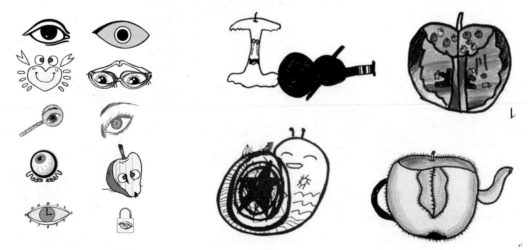

图1-64　眼睛类似联想

图1-65　固定形体的创意变形

（1）对比联想：用对比的方法来寻找另一事物或相反的事物，从两者使用的不同元素和内容中找出能表现的同一主题，并使主题给人留下更加深刻的印象，例如，坚硬——柔软、黑——白，如图1-66所示。

（2）类似联想：在不同元素之间采用相似的手法或表现相似的内容，也可以是外部形态与内在结构的相似，例如，三角形——三明治、长方形——门、圆——鸡蛋，如图1-67所示。

（3）接近联想：指事物存在着逻辑上的关系，通过思维的条件反射将空间、时间等元素连接在一起，利用这种关系，可以从一种事物联想到其他的事物，例如，口渴——水、生病——医院。

（4）因果联想：指的是事物之间存在着某种因果关系，在这种关系中，可以通过一种事物来联想到它的结果，当然也就是另一种事物，例如，战争——死亡。

（5）色彩联想：通过颜色刺激和象征意义来表达主题，因为颜色通过视觉能够给人们带来不同的心理感受，例如，白色——纯，橙色——阳光。

拥有联想，也就拥有了丰富的创意灵感。爱因斯坦说过："想象力比知识更重要。"所以，我们要激发想象力，想象的空间有多大，宇宙就有多大。如图1-68和图1-69所示为联想图形作品展示。

图1-66　手绘联想图形

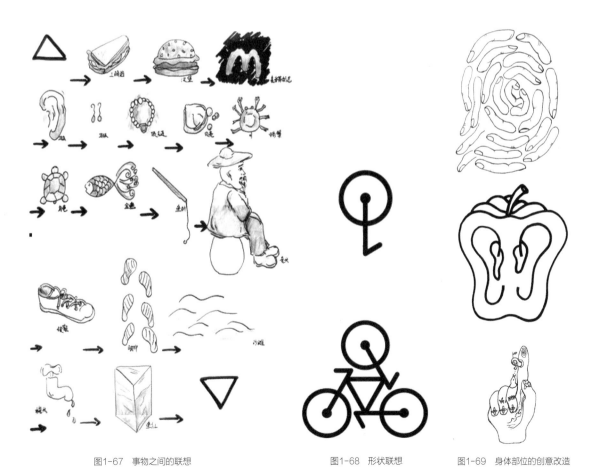

图1-67　事物之间的联想　　　　图1-68　形状联想　　　　图1-69　身体部位的创意改造

本章小结及作业

通过本章的学习，读者明确了图形的基础内容，对于图形常用的联想方法也有了明确的认识。图形设计离不开创意联想，只有掌握了联想的方法才能创作出优秀的作品。

1. 训练题

列举一幅设计作品，并说明其中图形的作用和联想方法。

要求：从色彩运用、受众心理、联想方法、创意原则的角度展开说明。

2. 课后作业题

搜集10幅有创意的图形作品，从创意的原则和联想方法来分析。

要求：采用PPT的形式在班内交流，随机选取5名同学，在课堂发言并演示。

第2章

创意图形的构图与视觉流程

主要内容

本章主要从图形的构图、视觉流程、构成模式来讲述图形在版面中的结构变化。

重点及难点

图形的视觉流程是本章学习的重点与难点。视觉流程具有引导视觉的功能，在画面中具有举足轻重的作用。

学习目标

明确图形的构图原理；掌握视觉流程的引导作用和图形的构成模式。

2.1
创意图形的构图

创意图形的构图是将图形中的元素进行巧妙的摆放，让画面的整体看起来更美观。创意图形的构图以引导观众的视线为主要任务，以提高自身价值为主要目的。好的构图会直接关系到图形创意的信息传播，我们应该掌握好其构图原理和处理手法，以便于更好地表现作品的内涵。

2.1.1　构图的意义

1. 提高注意力

画面的构图，可以刺激人们的视觉，给观众留下良好的第一印象，并且快速捕捉到观众的眼光，是一种有效的表现手法，如图2-1~图2-3所示为作品展示。

2. 快速准确地传递信息

图形创意主要是为了传递图形信息，层次分明的图形构图可以让人们看到画面所表现出的主题和内涵。图形创意依靠图形、色彩、文字等元素来制作，所以好的构图会使观者的视觉流程顺畅，节奏富于变化。

图2-1　海报设计

图2-2　电影海报

图2-3　广告招贴

2.1.2 构图的基本要素

1. 点

点是最基本的形态，也是我们最常见的形，其可以是一个色块，也可以是一个文字。画面中单独而细小的形称为"点"。点的面积虽小，但是形状、方向、大小、位置等都是可以进行变化的，在对其进行编辑设计后，会产生丰富的视觉效果。

点的密集和松散程度会给人带来空间感；而不同大小的点，则会形成对比；大小一致、重复排列的点会形成一条线，给人一种机械、冷静的感觉。点与画面中其他形态起着相互烘托的作用，令画面平衡丰富，如图2-4所示。

2. 线

线在构图中起着表示方向、长短、重量、刚柔的作用，还能产生方向性、条理性。线是分割画面的主要元素之一，以线为构图要素的图形，可以给人一种规则和韵律感，从而产生独特的美感与冲击力，如图2-5所示。

不同的线形给人的感觉也会有所不同：平行线会让人产生一种平衡、宁静的感觉，如果画面中出现一条水平线，则能够平缓人们的情绪，水平线的位置较低时会给人一种开阔的感觉；对角线具有不稳定因素，看起来会觉着具有动感；曲线则显得柔和、优雅，具有美感；螺旋线能产生独特的导向作用，可以在第一时间吸引观众的注意；垂直线条能增强画面的坚实感。

3. 面

面比点、线更加具有强烈的视觉感，如图2-6和图2-7所示。面具有长度和宽度，受线的界定而呈现一定的形状。例如，正方形具有平衡感；三角形具有稳定性、均衡感；规则的面具有简洁、明了、安定的感觉；自由面具有柔软、轻松、生动的感觉。

图2-4 点的变化

图2-5 线的变化

图2-6 面的变化

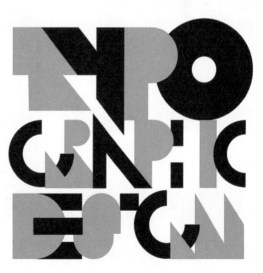

图2-7 面的组合

2.1.3　构图的形式法则

整体：图形中的每个元素都要围绕整体进行设计，服从于同一个主题，然后在整体的设计中进行变化，使效果统一和谐，画面丰富、生动，如图2-8所示。

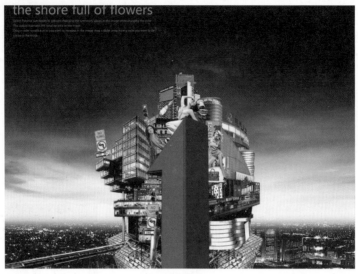

图2-8　整体构图

对称：在生活中会看见许多对称的图形，例如，眼镜、叶子等。对称图形会使人在视觉上产生均匀、协调、安定、自然、完美的感受，符合人们的视觉习惯，如图2-9～图2-11所示。

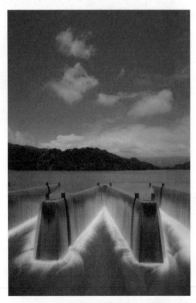

图2-9　对称构图

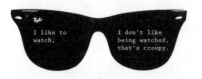

图2-10　中心对称

图2-11　轴对称

构图中的对称分为点对称和轴对称。点对称图形是以点为中心进行旋转或反转得到的；在图形的中央设一条直线，可以将图形划分为两个完全相同的部分，则这个图形就是轴对称图形。

　　均衡：构图上的均衡通常以视觉中心为支点，对图形的大小、轻重和色彩等要素进行分布，均衡与对称相比，给人活泼、自由的感受。

　　对比：是把差异较大的元素摆放在一起，让人感觉到强烈的视觉差异。对比的构图充满生机且具有感染力。对比的关系可以通过很多手法来表现，如粗细、长短、明暗、冷暖，如图2-12所示。

　　比例：恰当的比例会给人协调的美感，是形式美法则中重要的部分。完美的比例是构图中视觉元素编排组合的重要因素。

　　分割：在构图中对画面进行分割会使画面空间发生变化，也是增强对比效果的一种重要手段。分割后，空间会产生对比关系，会使画面活泼、生动。

　　重心：在构图中，没有重心的画面会显得不稳定，没有安全感，这个重心就是人们视觉的重心。

　　韵律：韵律是由规则变化而来的，是通过图形的大与小、强与弱、虚与实、疏与密、明与暗、曲与直、方与圆等有规律的组合来实现的，如图2-13所示。

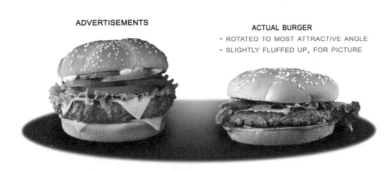

图2-12　对比

图2-13　韵律

2.2
创意图形的视觉流程

人的视野受到一定的客观限制，所以不能接收所有事物，必须按照一定的流动过程来感知外部的世界。视觉接收外界信息的流动过程称为"视觉流程"。将视觉流程运用于设计，从选取最佳视域、捕捉注意力开始，之后到视觉流动的诱导、流程秩序的规划，再到在以后印象的留存为止，称为"视觉流程设计"。通过"视觉流程"可以实现画面设计对于受众的视觉引导。先看哪里，再看哪里，哪里要多看，哪里要少看等，这些都可以通过画面中图形的视觉流程规划来实现。清晰的视觉流程，不但可以提高受众在画面中的停留时间，还可以增强受众对于画面中重要信息的解读，提高作品的信息传达效果。

2.2.1 视觉流动

人无法让自己的视线总是停留在某一个位置上。各种信息会不断作用于视觉器官，各种图形、色彩会对视觉进行刺激，引起视线的不断移动和变化。毫无疑问，遵循视觉规律，是进行图形设计的最佳方式。如图2-14所示，人们会自然而然地先看水杯，然后顺着水流的方向往下移动视线。如图2-15和图2-16所示，观看这两张图时，目光会先看到清楚的图形，然后随着图形的变小变模糊而转移自己的视线，从而产生一种由远到近的空间感。

图2-14 利用线形引导视觉流程

图2-15 利用大小引导视觉流程

图2-16 利用远近引导视觉流程

人们阅读按照从上到下、从左到右的顺序进行，是受了长期生活习惯的影响。视觉心理学家还发现如下特点。

（1）垂直线会引导人们的视线做上下运动。

（2）水平线会引导人们的视线做左右运动。

（3）斜线比垂直线和水平线有更强的引导力，能将视线引导成斜线方向。

（4）矩形的视线流动是向四方发散的。

（5）圆形的视线流动是呈辐射状的。

（6）三角形使视线沿顶角向三个方向扩散。

各种大小的图形放在一起时，视线会先关注大的图形，之后向小的图形移动。

视线流动遵循以下规律。如图2-17～图2-22所示为相关作品展示。

（1）当人们的视觉信息受到强烈刺激时，会自然移动到那里，称为"意识的注意"，这是视线流程的第一阶段。

（2）当人们的视觉对信息产生关注后，如果视觉信息在形态和构成上具有强烈的个性，与周围的环境形成差异，便能进一步引起人们的视觉兴趣，愿意接收更多的信息。

（3）人们的视线总是最先关注对视觉刺激力度最大的地方，然后按照视觉对每个物体的刺激度，由强到弱地流动，形成一定的顺序。

（4）视线流动的顺序，还会受到人的生理及心理的影响。由于眼睛的水平运动比垂直运动快，因而在观察视觉物象时，容易先注意水平方向的物象，然后才会注意垂直方向的物象。人的眼睛对于画面左上方的观察力优于右上方，对右下方的观察力优于左下方。因而，图形设计者要把设计要素安排在左上方或右下方。

组合在一起的且具有相似性的视觉物象，能够引导视觉流动。人们的视觉流动是积极主动的，具有很强的自由选择性，往往是选择感兴趣的视觉物象，而忽略其他要素，从而造成视觉流程的不可规划性与不稳定性。

图2-17　线形视觉流程

图2-18　糖果广告

图2-19　海报招贴

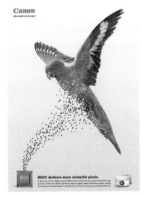

图2-20　相机广告

图2-21　水平线的视觉流程

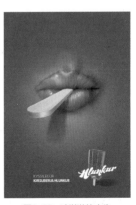

图2-22　冰淇淋的广告

2.2.2 视线的途径

1. 直线运动

直线运动可直诉图形的主题内容，简洁而强烈。其中，竖向线给人坚定、直观的视觉感受；横向线给人稳定、恬静的感受；斜向线会使画面产生运动感和速度感，如图2-23所示。

2. 曲线运动

视觉要素随着弧线或旋转线而形成的运动，称为"曲线运动"，其具有流畅的美感。曲线分为：弧线（C形），具有扩展感和方向感；回旋线（S形），由两条相反的弧线组合而。曲线本身具有相反、相乘的因素，可以产生回旋和灵活的力量，使视觉产生空间感和扩展感。

3. 重心运动

重心运动中的"重心"是指视觉心理的重心，是以图形或者文字占据画面的某一部位，或者填满画面，如图2-24所示。

在视线流动上，首先会从画面的重心开始，然后顺着图形的方向与力度的斜向进行运动。

向心：视线流动由四周向画面重心聚拢。

4. 导向运动

由一种元素来主动引导观众的视线，以一定的方向做顺序运动。按照主次的顺序将画面中的不同元素串联起来形成一个整体，如图2-25所示。

离心：视线犹如将石子投入水中而产生的一圈圈涟漪是向外扩散的视觉运动，如图2-26和图2-27所示。

5. 反复运动

画面中反复出现的相同或者相近的视觉要素，引导视线做反复的、规律的秩序运动，这是一种具有节奏的运动。

6. 散点运动

将不同的元素分散开来，视觉随着这些元素会做一上一下、一左一右的自由运动，给人一种轻松、随意的缓慢感受。

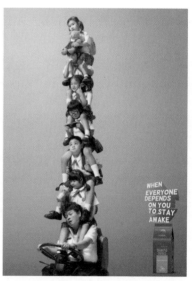

图2-23 线性运动

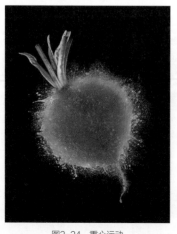

图2-24 重心运动

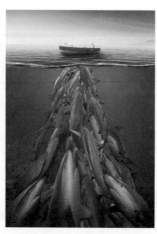

图2-25 导向运动

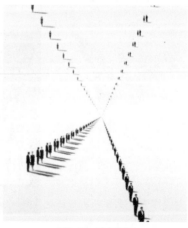

图2-26 离心运动

2.2.3 视觉焦点

视觉焦点简称CVI，也称"视觉震撼中心"，是以最快、最强烈的方式来吸引观众的目光，一般以大而奇特的特征作为视觉焦点。大的图片或者文字放在画面中显著的位置可以迅速吸引观众的注意力，而奇特的事物也很容易引起人们的兴趣和关注。奇特的事物通常会以画面的冲击力来作为最强的部分放在视觉焦点。而画面的冲击力一般以其方向、色彩、空间、形态等表现手法来实现。

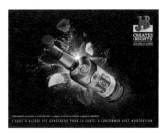

图2-27 离心运动

2.2.4 错视现象

我们看到的对象与客观事物不一致的现象称为"错视"。错视会有碍我们正常的视觉活动，但是在图形设计中可以利用这种现象来达到特殊的艺术效果。错视一般分为以下三类。

1. 几何学错视

几何学错视是由图像本身构造而导致的。如图2-28和图2-29所示，我们在视觉上看到的长度、大小、面积、方向、角度等几何构成和实际上测得的数字会有着明显的差异，这称为"几何学错视"。

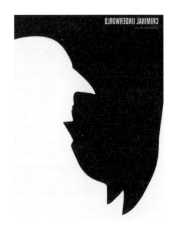

图2-28 错觉图形

2. 生理错视

生理错视是由感觉器官引起的，主要来自人体的视觉适应现象，如果视觉产生疲劳，会出现视觉暂留现象，人的感觉器官在接受过久的刺激后会造成补色及残像的生理错视，如图2-30~图2-32所示。

3. 认知错觉

认知错觉是由心理原因导致的，主要来源于人类的知觉恒常性，属于认知心理学的讨论范围，如图2-33所示。

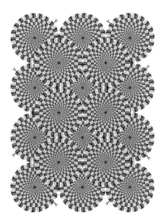

图2-29 集合错觉

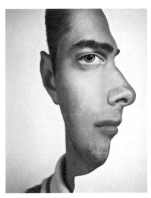

图2-30 生理错觉

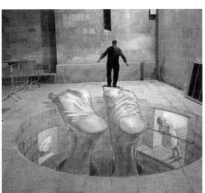

图2-31 生理的空间错觉

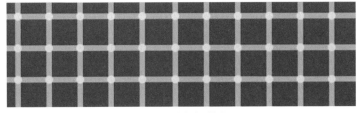

图2-32 补色生理错觉

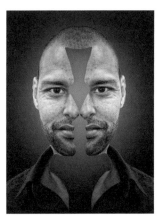

图2-33 认知错觉

2.3
创意图形的构成模式

2.3.1　标准型

标准型是简单而规则化的编排方式，这种编排具有良好的安定感。这种图形会吸引观众的注意力和兴趣，然后再利用文字的内容来补充信息，符合人们的认识思维和逻辑顺序，但是这样的编排视觉冲击力较弱，缺乏情绪感与形式感，如图2-34所示。

2.3.2　标题型

在招贴海报等广告宣传中，常常将宣传的主题标语放置在画面的上方或者中央等醒目的位置，然后再配上图形来获得观众的形象认识，激发兴趣，如图2-35～图2-37所示。

2.3.3　中轴型

中轴型是一种对称的构成形态，文字和图形等放在中心轴的两侧，这样的编排方式具有良好的平衡感，只有改变中轴线两侧的大小、冷暖等对比后，才会出现动感，如图2-38和图2-39所示。

图2-34　标准型

图2-35　标题型

图2-36　眼镜招贴

图2-37　NBR海报

图2-38　中轴型广告设计

图2-39　饮品广告

2.3.4 斜置型

斜置型是一种强而有力的动感构成模式,视觉会随着倾斜的透视暗示而产生流动。这种构图会使人感到轻松、愉快。通常从左侧向右侧倾斜增强易见度,以方便阅读,如图2-40所示。

2.3.5 放射型

将元素归纳到放射结构中,使其向版面四周或明确方向做放射状发散。这样的结构有利于统一视觉中心,并且可以产生强烈的运动感和视觉冲击力,能快速捕捉到人们的视线。但是放射型显得不稳定,所以在排版的时候应做平衡处理,不要产生太多的交叉和重叠,如图2-41所示。

2.3.6 圆图型

圆图型构成要素的排列顺序与标准型大致相同,这种模式以圆形或半圆形图片构成画面的视觉中心,然后在此基础上添加图形或文字。

在几何图形中,圆形具有包融、完整的象征意义,所以给人的视觉感受多半是庄重完美的,因此这种构图一般会显得比较柔和,富有情调,不适于表达刚烈有力度的信息图形,如图2-42所示。

2.3.7 图片型

这种构图是将一个整张的图片填满画面,这样的图形具有强烈的直观形象,如图2-43所示。

2.3.8 重复型

重复型指在画面编排的时候,用相似或者相同的视觉要素来做多次重复的排列,重复的内容可以是图形,也可以是文字。

重复构图有利于着重强调某个内容,或者反复强调主题重点,从而引起人们的兴趣,如图2-44所示。

图2-40　斜置型

图2-41　放射型

图2-42　圆图型

图2-43　图片型

图2-44　重复型

2.3.9 指示型

指示型是利用画面中的方向线和人物的视线、手指方向等作为画面的指示，将观众的眼光引向主题内容。这样的编排方式，简洁、便利、直接。在编排的时候，应将重心安排在指示方向的最终点，这样有利于视觉流程的终点与表达的中心相吻合，如图2-45所示。

2.3.10 散点型

散点型是将构成的元素分散在画面上，看起来随意、轻松，却有着精细的构置。这种构图虽然焦点分散，但总体上会有一定的统一因素，如统一的色彩主调或相似图形，在变化中寻求统一，在统一中具有变化，如图2-46所示。

2.3.11 切入型

这是一种不规则但具有创造性的编排方式，在编排时可以将不同角度的图形从版面的上、下、左、右切入画面中，而图形又不完全进入画面。

这种编排的方式可以突破画面的局限性，在视觉心理上扩大画面的空间感，给人畅想的感觉。由于图形是不完整地切入，版面显得跳动、活泼，相对于单一角度的展示，能更加吸引观众的目光，如图2-47所示。

2.3.12 交叉型

交叉型是由两个元素进行重叠交叉。交叉的形式可以呈十字水平，也可以根据图形做一定的调整。这样的构图会增加画面的空间感，具有明显的层次性，如图2-48所示。

图2-45 指示型

图2-46 散点型

图2-47 切入型

图2-48 交叉型

2.3.13 对角线型

画面四角的对称线称为对角线。对角线是画面中最长的一条直线，其有着足够的长度和位置来安排图形。这样的编排支配了画面的空间，增加了动感，打破了静止产生的枯燥感，如图2-49所示。

2.3.14 横分割型

横向分割指的是将画面采用横向的分割来进行划分，符合人们的视觉习惯，这种形式构成在画面中简单而明确，如图2-50所示。

2.3.15 纵分割型

将画面按纵向分为若干份，画面效果与横向分割十分相似，特点为：秩序分明，条理性强，符合人们的阅读习惯，如图2-51所示。

2.3.16 网格型

网格型是将画面分为若干个网格形态，用网格来选定图形和文字等，版式充实、理性。这样的划分结合了纵向和横向的特点，画面丰富，条理性强，适合各种复杂的版面和图形。

但是这样的编排要避免造成视觉单调，需要充分考虑网格的大小、色彩等因素，从而加强画面的趣味性。

图2-49　对角线型

图2-50　横分割型

图2-51　纵分割型

2.3.17 文字型

这是一种以文字为主的构图形式。文字编排的主要问题是能否对观众产生足够的吸引力，所以，在布局上一定要巧妙。其中，汉字中笔画简单的字形如工字形、回字形、田字形等都可以作为构图的形式，如图2-52和图2-53所示。

图2-52 文字图形

图2-53 文字型

本章小结及作业

通过本章的学习，读者明确了图形构成以及视觉流程等内容，图形的大小、颜色等都有视觉流程的引导作用，通过有意地引导安排，可以有效实现信息的传达。

1. 训练题

创作一幅重复型的图形作品。

要求：尺寸为A4，内容不限。

2. 课后作业题

搜集10幅平面广告作品，分析其视觉流程的设计。

要求：采用PPT的形式在班内交流，随机选取5名同学在课堂发言并演示。

第3章

无处不在的图形魅力

主要内容

本章主要讲解图形艺术的载体和形式，详细分析各个视觉艺术领域中图形的特点和设计原则。

重点及难点

各个视觉领域中图形的特点及设计原则。

学习目标

了解图形在平面广告、旅游纪念品、手工制品，以及信息设计中的绘制方法和原则。

3.1
平面设计中的图形

平面设计（graphic design），原称"装潢设计"，现多称为"视觉传达设计"，是通过多种平面设计原理将各种元素、图片和文字重新组合的视觉表现，用来传达想法或信息。常见用途包括标识（商标和品牌）、出版物（杂志、报纸和书籍）、平面广告、海报、网站图形元素、标志和包装设计，如图3-1～图3-4所示。

平面设计除了给人的视觉带来美感之外，更重要的是向广大的消费者传达信息和理念，因此在平面设计中，美观是次要的，准确传达信息才是设计的重点。

图3-2　放射性图形设计

图3-1　彩色方块的叠加

图3-3　单色的平面设计

图3-4　字母与几何图形组合

3.1.1　标志设计中的图形运用

标志(Logo)是一种特殊的视觉语言符号。这种符号将具体的事物、事件、场景和抽象的精神、理念通过特殊的图形表达出来，并借助人们对符号的认知和想象力传达特定的信息，使人们看到标志后自然而然地对品牌产生认同感，如图3-5～图3-8所示。

图3-5　设计后的圆形

图3-6　云朵标志

图3-7　标志中的图形

图3-8　RETROZEBRA标志

标志设计中的基本构成因素有：文字标志、图形标志、图文标志。标志设计与其他图形艺术表现手段有着相同之处，又有着自身的特点。图形和标志是紧密结合在一起的，标志的图形符号在某种程度上带有文字符号式的简约性、聚集性和抽象性，有时还会结合文字的造型特点，通过图形化的表现手法对字体的形态加以适当加工，从而完成标志设计，使图形及标志都具有易识别性和可记忆性。

1. 标志图形的表现形式

（1）具象表现形式：指标志图形具有客观对象的形象特征。这个客观对象很广义，可以是人、植物、动物、建筑等。具象表现形式的方法有装饰变形，可以通过处理摄影绘画等电脑制作。

（2）抽象表现形式：指通过图形的形态变化或排列组合来表达事物的特征，图形会让人印象深刻，更富有内涵。抽象图形一般比较单纯，有利于大量地复制和应用。

（3）文字表现形式：以汉字、字母、数字为主要图形。大多数是将文字进行整体或局部的装饰变化，既是文字又是图形，标志设计中的文字、图形紧密结合，更利于识别，如图3-9和图3-10所示。

（4）综合表现形式：以两种或两种以上的表现形式来设计，使标志充满个性，赋予其魅力，并且能准确、强烈地表现出所要传达的信息。

2. 标志图形的设计原则

（1）简洁醒目，以少胜多。标志图形是以一种高度概括的形式来展现所要传达的信息的。追求简明扼要的叙述方式，力求用最精简的图形传递出最强烈的信息。

（2）新颖独特，个性鲜明。设计的个性所在和生命体现在独特性上，具有独特的表达方式和表现手法，只有这样才能区别于其他标志。

（3）传递信息，富有内涵。标志图形必须符合在传递信息的同时能体现深层次的含义，标志中图形的使命就是要将主题特征充分、准确地传递出来。

图3-9　简单的图形与字母

图3-10　立方体的运用

（4）易识别，易记忆。图形表现应易于大众接受，须具有明确性、通俗性，并具有一定的亲和力，如图3-11和图3-12所示。

（5）体现美感，凸现张力。在图形设计过程中，要以追求审美的眼光为前提，有品质的图形设计才是设计追求和表达的最终目的，这样才能使观者从视觉到心理感到舒适，更加吸引观者的注意和兴趣。

（6）利于扩展，方便应用。在以标志为核心的整体视觉形象设计中，标志的应用很广泛。在不同的应用领域还应灵活多变，方便在此基础上扩展。

图3-11　创意性字母

图3-12　企业标志

标志图形设计的其他原则如下。

（1）要了解设计对象在市场上的定位、使用目的，要三思而后行。

（2）设计要符合作用对象的直接接受能力、审美意识、社会心理和禁忌。

（3）构思需要谨慎推敲，构图要美观、巧妙、新颖，其表达要准确。

（4）色彩要简单大方，强烈醒目。提高标准色的整体美感和最佳的视觉效果，如图3-13～图3-15所示。

3.1.2　图形化的字体设计

中国汉字经历五千年的华夏文化，汉字文化的发展继承了中国的悠久历史文化，同时也标志着人类社会的文明进步。中国汉字起源于象形文字，其本身就是图形的一种表现形式，无论是哪种文字体系，都具有特殊图形的魅力所在。"图形化文字"就是图形的还原形态，在图形中将文字还原为图形，也可以把文字作为图形来表现，如图3-16～图3-18所示。

图形化的文字设计就是利用文字的基本笔形来进行设计，通过大小对比、疏密变化、虚实相间的安排来组织设计，以此来增强字符元素的信息活力和视觉冲击力。图形化文字，形式丰富多样，风格更是千变万化，又不限于文字的可读性和识别性。在此基础上也给人们呈现了视觉上的舒适感和愉悦感，使人们快速接收到所要传递的信息。

图3-13　眼睛的图形设计

图3-14　常见的图形设计

图3-16　图形化的文字设计

图3-15　醒目色彩的设计

图3-17　一次性餐具的图形设计

图3-18　可口可乐的字母创意

1. 图形化文字设计的特性

1）可读性

我们在进行图形化文字设计时，首先要明白文字本身所传递出的信息是什么含义，其次再通过图形对文字加以设计，不论用什么样的形态来设计文字，其艺术表现形式都应该让人们读懂整体的信息本意。要做到通俗易懂，不要使用过多或不必要的装饰。只有受众看得明白，读得懂意思，才能达到宣传效果，并且享受到标志所带来的视觉体验。

2）观赏性

在设计的过程中，要考虑到文字整体外形的美观，即图形化文字的设计整体视觉效果要给人清晰的视觉形象，文字和图形的设计不能太凌乱，没有重点，这样会影响视觉画面的美感，视觉效果也会减弱。我们要抓住主题，在颜色、构图等方面进行设计，从而抓住受众的眼球。

2. 图形化文字设计的原则

1）图形化文字设计应该具有鲜明的个性

我们所接触到的产品、商品、用品各有不同，受众者也不一样，所以在设计字体时，也要有不同的风格，具有不同的个性特征。只有吻合了物体个性，才能达到好的宣传效果。

（1）端庄典雅：字体和图形的形态，以及颜色要优美清新，格调高雅，给人以华丽高贵的感觉，这种字体适用于女性产品的宣传广告。

（2）坚固挺拔：字体的形态要有力度，给人简洁、个性、爽朗的现代感，有强烈的视觉冲击力。

（3）欢快轻盈：字体要生动活泼，跳跃明快，色彩丰富，有鲜明的节奏韵律，给人生机盎然的感觉，适用于儿童用品的广告。

（4）苍劲古朴：字体朴素无华，给人一种对过去时光的回味，适用于传统产品的包装和广告主题。

（5）新颖奇特：造型独特新颖，个性突出，能给人流行、深刻的影响，这种字体适用于流行性的产品和创新产品。

2）图形化文字设计应具有视觉形式的美感

不管设计什么，都需要美感，文字也不例外，图形化文字作为形象要素之一，具有传达情感的功能。所以具有美感的文字会让人心情愉悦，获得良好的心理反应，留下深刻的印象。

3）图形化文字设计应具有独创性

良好的图形化文字设计，不仅可以让人们有视觉享受，同时应用到商业设计上，能为企业树立优良的视觉形象。但是要避免与现有的字形或者字体相似，更不能有意地模仿抄袭，要具有自己的独特形象才能让人耳目一新。

图形化文字作为一种视觉形式，在视觉传达设计领域中被广泛应用，如书籍装帧设计、包装装潢设计、海报设计、版式设计、标志设计等，都有图形化文字这一视觉形式的身影。在日本，汉字图形化在包装装潢设计中运用得较多，尤其是中国的书法体运用得更为广泛，书法形式多样，几乎涵盖了日本的包装装潢设计，如图3-19和图3-20所示。

图3-19 日式风格的图形　　　　　　　　　　　　　图3-20 文字图形

3.1.3 包装设计中的图形运用

一个商品的包装就是商品的形象，是商品的价值反映，也是一种吸引消费者的手段。包装设计是产品价值的转换形式，世界商品的竞争表现在形象上的竞争，以激起消费者的购买欲望。

1. 决定包装图形的因素

要在包装设计上独创一格、显现个性，图形是很重要的表现手法，能起到一种推销员的作用，把包装内容物借视觉的作用传达给消费者，具有强烈的视觉冲击力，能够引起消费者的注意，从而使其产生购买欲望。

包装图形可归纳为具象图形、半具象图形和抽象图形三种（见图3-21~图3-23），其与包装内容物之间是紧密相关的，这样才能充分地传达产品的特性，否则其就不具有任何意义。不能让人联想到内容物，那将是包装设计者最大的败笔。一般情况下，产品若偏重于生理，如吃的、喝的，则较着重于运用具象图形；若产品是较偏重于心理，大多运用抽象的或半具象的图形。

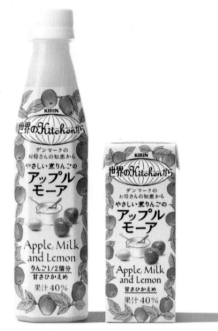

图3-21　水果饮料包装具象图形

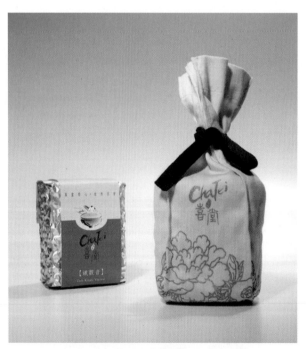

图3-22　半具象图形

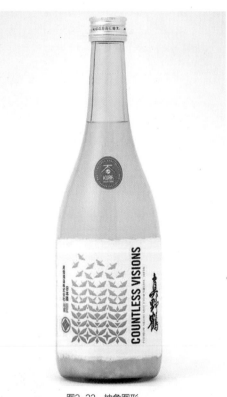

图3-23　抽象图形

2. 包装图形与诉求对象的年龄、性别、受教育程度相关联

包装图形与诉求对象是相关联的，尤其年龄在30岁以下更为明显。进行产品包装图形设计时，应把握住这一点，以便使设计的包装图形能够得到诉求对象的认同，从而达到需求的目的。

1）年龄段

12岁以下：这一年龄段为儿童时期，对于认图与表现图形，倾向于主观意识。如对卡通式的人物、半具象的图形，以及那些富有动感、情趣的图形极为喜爱，符合儿童单纯天真的心理特点，如图3-24和图3-25所示。

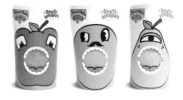

图3-24　儿童饮品中的图形

图3-25　水果图形设计

13～19岁：这一年龄段为青春发育期，他们富有幻想性、模仿性，喜爱偶像式、梦幻式及较有风格表现的包装图形。

20～29岁：20岁以后的年轻人，生理发育已趋成熟。开始注重价值感与权威感，并且多数已在就业阶段，判断力强，对不同表现形式的包装图形均可接受，但对抽象图形仍具有新鲜感。

30～49岁：这一年龄段的人大多已成家立业，因受生活、职业、经济、社会等因素的影响，思想较现实，并且具有强烈的定位观念，喜欢理性的写实主义，大多偏爱具象图形，如图3-26所示。

2）性别因素

男性喜欢冒险，富有征服他人的野心；女性喜欢娴淑、安定。因此，在包装图形的表现形式上，男性比较喜欢说明性、科幻性、新视觉的表现形式；而女性就较偏向于感情需求，喜欢具象、美好的表现形式，同时生理与心理方面的因素，也应在考虑之列。

图3-26　线性花纹

3）教育背景

人在学习过程中，教育改变了人的观念、气质，同时也改变了对知识的判断标准。由于受教育程度的不同，对于包装表现形式的喜好有极大的差异。学历较高的人，较易接受抽象图形；受教育较少的人，比较喜欢选择容易分辨的写实具象图形。

3. 包装的图形表现形式

在包装设计中，主要有下列几种包装图形表现形式，在包装设计上应灵活运用，如图3-27～图3-30所示。

图3-28　趣味的图形包装

图3-27　日式的图形包装

图3-29　简单的图形包装

图3-30　雕刻花朵的包装

1）产品再现

产品再现可以使消费者直接了解包装的内容物，以便产生视觉冲击及需求，通常运用具象的图形或写实的摄影图形。如食品类包装，为体现食品的美味感，往往将食物的照片印刷在产品包装上，以加深消费者的印象，使其产生购买欲。

2）产品的联想

"触景生情"即是由事物唤起类似的生活经验和思想感情，以感情为中介，由此物向彼物推移，从一个事物的表象想到另一个事物的表象。一般情况下，主要从产品的外形特征、产品使用后的效果特性、产品的静止及使用状态、产品的构成及所包装的成分、产品的来源、产品的故事及历史、产地的特色及民族风俗等方面设计包装图形，从而描绘产品的内涵，使人看到图形后就可以联想到包装内容物，如图3-31和图3-32所示。

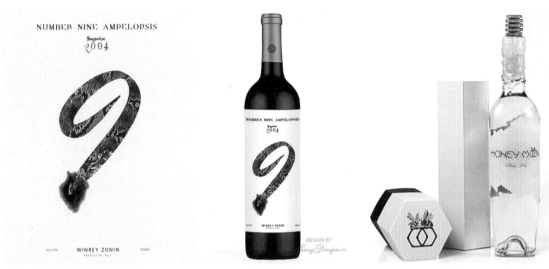

图3-31 提取蛇中元素的设计　　　　　　　　　　　　　图3-32 蜜蜂与蜂窝的图形设计

3）产品的象征

优秀的包装设计令人喜欢，令人称赞，叫人忍不住想购买。这种令人不得不喜欢的因素，就是由包装散发出的象征效果。象征的作用在于暗示，虽然不直接或者具体地传达意念，但暗示的功能却是强有力的，有时甚至会超过具象的表达。如图3-33所示，在食品包装上采用新鲜水果的图形，看起来水灵灵的，不仅表达出食品的用材，而且增加了食品形象，让受众产生好感并购买。

图3-33 水果切面的设计图形

4）利用品牌或商标作为图形

利用品牌或商标作为产品包装图形，可突出品牌并且增强产品品质的可信度。许多购物袋和香烟包装设计大都采用这种包装图形表现形式。

5）产品的烘托

所谓"烘托"，即是将事物的对立面十分突出地表现出来，以使产品形象更为鲜明、强烈、突出。

6）产品的使用方法

通常，消费者对于新产品所具有的特点不太了解，这就要求借

助人为的方法，以各种方式加以说明。但最好的方法莫过于在包装上下功夫，采用包装图形来表达产品的使用方法，以增加产品的说服力，从而引起消费者的兴趣。如方便面包装上印有冲泡过程或使用方法的照片，使消费者预先了解产品的特点。

在包装设计中，包装图形不能单独孤立起来，而应与整体版面布局密切合作，使整体视觉设计趋于完美，从而确立独特的风格，如图3-34~图3-36所示。

图3-34　杯子上的包装图形

4. 对出口产品包装的图形设计

对于出口产品，应根据世界各国对图形的喜好与禁忌，选择适宜的包装图形。在出口产品包装中，因包装图形触犯进口国忌讳，造成进口货被当地海关扣留，或遭当地消费者拒用的事例时有发生。因此，在出口产品包装设计中，了解进口国家对包装图形的禁忌至关重要。

不同国家对包装图形有不同的喜好与禁忌：伊斯兰国家禁用猪、六角星、十字架、女性人体，以及翘起的大拇指的图形作为包装图形，喜欢五角星和新月形图形；日本人认为荷花不吉利、狐狸狡诈和贪婪，而且日本皇家顶饰上用的十六瓣菊花图形也不宜在包装上采用，他们喜欢圆形和樱花图形；英国人将山羊比喻为不正经的男子，视雄鸡为下流之物，大象为无用之物，令人生厌，不能作为包装图形，而喜欢盾形和橡树图形；新加坡以狮城之国闻名于世，喜欢狮子图形；狗的图形为泰国、阿富汗、北非伊斯兰国家所禁忌；法国人认为核桃是不吉祥之物，黑桃图形为丧事的象征；尼加拉瓜、韩国人认为三角形不吉利，这些都不能作为包装图形；中国香港地区有些人视鸡为妓女代名词，因此不宜作为床上用品包装图形。

图3-35　自由树包装图形

5. 包装设计中传统图形的运用

我国传统图形注重"意"，例如，我国一些传统的吉祥图案：鸳鸯戏水（见图3-37）、如意连云、冰地同心、五福捧寿（见图3-38）等，这些图案表达了人们对幸福、美满生活的热切和渴望。中国传统图案的基本审美观是包装设计师获取传统文化精髓而得以进一步发展的关键之一，如图3-39~图3-41所示。汉代漆器上的凤纹，似凤似云，舒卷自如，着重体现出一种浪漫飘逸的气质。而体现意境美的图形，如民间年画中在剪纸鱼身上添荷花、水纹等。象征爱情的当然是鸳鸯，松竹梅象征坚强正直。

古往今来，中国人民以勤劳和智慧创造出辉煌的民族文化，产生了许多的吉祥图形，如动物纹样中的龙凤、麒麟、狮、虎、龟；植物纹样中的梅、竹、菊、牡丹、莲花；人物纹样中的门神、财神；符号纹样中的万字、寿字、双钱、八宝等。这些吉祥纹样都表达了人们对美好未来的憧憬和对生活的喜悦。中国的龙凤纹样由来已久，在现代的包装设计中，成功借鉴中国传统龙纹的当属月饼的包装，将龙的形象与中国传统的中秋节日融合在一起，其艺术语言深深吸引着消费者。还有的会使用"月亮"和"嫦娥"图形，以象征人月团圆的主题。中国吉祥图形"团花"纹样和唐装中的盘扣也被巧妙地加入月饼包装，使之洋溢着浓郁的传统情结。

图3-36　高雅的白牡丹包装图形

图3-37　鸳鸯戏水

图3-38　五福捧寿

图3-39　传统包装图形

图3-40　传统年画图形

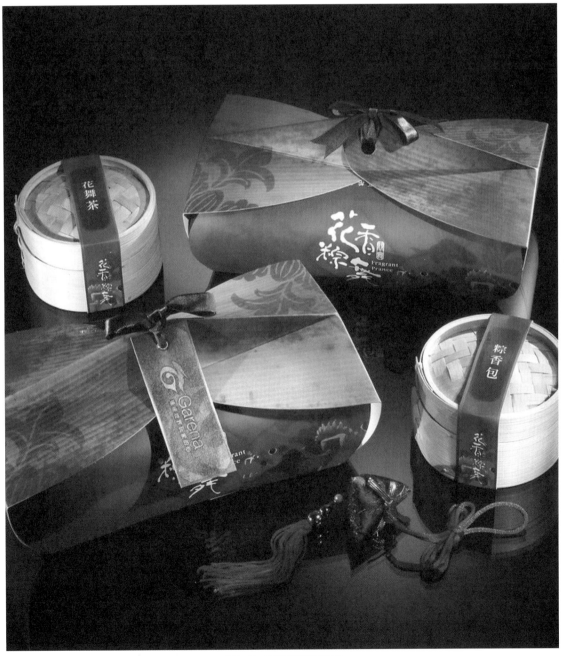

图3-41　传统包装的图形运用

3.1.4　书籍设计中的图形运用

书籍设计是指书籍文稿编排出版的整个过程，包括书籍的开本、装帧形式、封面、腰封、字体、版面、色彩、插画，以及纸张材料、印刷、装订及工艺中各个环节的艺术设计，如图3-42～图3-46所示。只有完成整体的设计才能称之为"书籍设计"，而完成封面或者部分的设计，则称为"封面设计"或者"版式设计"等。

书籍设计实际上是一种整体的视觉传达活动，它以图形、文字、色彩等视觉元素传达出设计者的思想、气质和精神。作为书籍设计要素之一的图形，以其直观、准确的表达方式在书籍设计中越来越凸显其重要的地位。书籍设计通过巧妙、合理的图形语言，对书籍表达的内容主题起到烘托的作用。所以图形在书籍设计中的各个环节都会有所应用。

1. 图形在封面设计中的运用

封面设计是书籍设计的门面，它是通过艺术形象设计的形式来反映书籍的内容。好的封面设计可以提高图书的销售量。封面设计中的图形运用，重在浓缩主题，使人们看到图形就会联想到图书的内容。所以要求设计师对图形的艺术性和社会性有综合考虑，对图形要理性的选择、提炼、编辑加工，从而直接体现书籍的主题思想。在封面设计中运用的图形有很多类型，如插画、摄影作品、几何图形、传统纹案、文字图形等，所以要根据书籍自身的内容，利用图形的视觉优势来完成书籍的封面设计（见图3-47）。

图3-42　几何形状的运用

图3-43　封面中的图像组合

图3-44　数字图形的运用

图3-45　封面矩形的留空

图3-46　NewPhilosopher封面

图3-47　杂志封面设计

2．图形在书脊设计中的运用

书脊又称书背或背封，它是封面与封底的连接，也是外封设计中一个重要的环节。因为图书放在书架上，"书脊"便变成"书面"，所以书脊相当于图书的第二张封面，设计时应加以重视。书脊设计选取的图形，其设计语言的意义远在文字表达之外，要体现出"言有尽而意无穷"之意。另外，书脊设计中的图形运用要保证其能连系封面与封底，可以选择与封面相同或类似的图形来保持书籍的整体美观（见图3-48～图3-50）。

图3-48　黑白搭配的书籍

图3-49　图像的运用

图3-50　矩形条的运用

3．图形在勒口设计中的运用

勒口是指前封与后封的书边再延长一截的部分，将它向内折叠可以起到保护封面和美观的作用，一般精装书籍会使用到这样的设计。勒口的宽度根据书籍的内容和形式，以及纸张规格来决定，主要是为了给书籍带来美观，提高书籍的档次。所以勒口设计已成为书籍设计中重要的组成部分。

勒口设计中的图形运用要与封面整体的设计风格相互呼应，要让读者在打开书籍封面的时候阅读的视线得以连贯（见图3-51）。在勒口的图形设计中，也可采用延伸封面主题图形的方式进行，这样，将勒口打开，一幅完整的图形便展现开来，不但书籍整体设计精致，而且具有整体美。因此，图形在勒口设计中运用的好，不仅可以将书籍的封面、书脊、封底连贯起来，还可以使书籍具有一个整体的视觉主线，对书籍封面的主题内容与书籍整体设计发挥重要的作用。使书籍恰到好处地从局部向整体发展，让人们对书籍的印象从原有的封面延伸至整本书。

图3-51　勒口设计中的图形运用

4．图形在环衬设计中的运用

书籍的"连环衬页"简称"环衬"，在书籍的整体设计中是不可分割的，环衬在封面与书心之间，以一张对折双连页纸连接封面与书芯，起着承上启下的作用（见图3-52）。

环衬中的图形运用一般采用抽象的肌理效果、插图、图案进行表现，其风格内容应该与书装整体保持一致，但色彩相对于封面要有所变化。环衬中的图形视觉显示上要弱化，可以运用四方连续纹样装饰，产生由封面到环衬的过渡。

5．图形在扉页设计中的运用

扉页是书籍装帧设计的组成部分，也是书籍中必不可少的一部分，它位于环衬之后正文之前，也称为"书页名"，因而是书籍内部设计的重点。构成元素是书名、著、译、校编、卷次及出版者。

扉页一般不使用很花哨的图形，与文字信息配合简简单单就好。在扉页设计时，图形运用一般会采用绘画、摄影、书法等设计表现手法，所采用的图形最好具有艺术性、图形要新颖、与图书的主题思想要统一，与整本书的装帧要协调（见图3-53）。

图3-52　传统花纹的设计

图3-53　扉页中摄影图形的利用

6. 图形目录设计中的运用

目录是书籍的重要组成部分，记录图书的书名、著者、出版等情况，并按照一定的次序编排，是指导阅读、检索图书的工具。目录是整个书籍重要的信息提示来源，是书籍的导识系统，是读者进行信息索取的来源，也是进行阅读的提示工具。

目录一般位于前言之后、正文之前。书籍设计中目录的设计也非常重要，图书的目录设计的好，可以体现整本书内容的灵魂（见图3-54）。所以现在图书的目录都不能是简简单单的文字排版，需要融入图形进行创新并打破常规。目录设计中所选用的图形要和全书的整体风格统一，最好能够体现图书的主题思想。

图3-54　目录中的图形运用

7. 图形在书籍正文版面设计中的运用

正文是书籍的内容部分，是读者视觉接触时间最长的部分。它的设计优劣直接影响读者的心理状态。书籍正文版面设计中的图形，是在文本的基础上对其形象和思想内容的具象表现。

在书籍正文版面设计中，作为图形语言的插图被大量运用（见图3-55）。书籍插图对于书籍来说具有从属性。从书籍的图形语言应用功能来说，插图不能离开文字内容独立存在，而是书籍的一部分，它必须与书籍文字内容所表达的思想内容和风格一致。这种从属性是对于图形的特定制约，插图作为书籍的这种从属性，要求插图能够体现出书籍文本通过语言所表达的思想，所流露的情感或阐发的哲理。

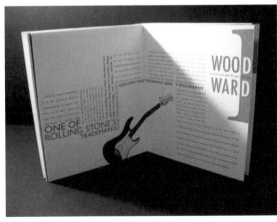
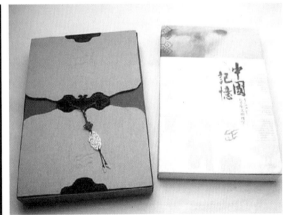

图3-55　插画的利用

在书籍正文版面设计中，图形的运用除了插画，还会用到卡通漫画和抽象图形。作为流行文化的一部分，卡通漫画已不分年龄、阶段和地区，渗入商业社会的各个方面，同时也用于书籍设计当中。卡通漫画呈现出的简单、无规则的特点来自极简主义的特色，具有个性化、趣味性，并示意不同的主题。抽象图形是将形态简洁化、概论和提炼出来的形态。现在抽象图形在设计中使用得非常普遍，但是在书籍设计的时候，使用的图形一定要符合书本内容与主题，与主题不符只能误导读者，削弱传播力。

1）书籍正文版面设计中图形运用的表现手法

（1）出血图。

"出血"是印刷上的用语，是指画面充满、延伸到印刷品的边缘。在版面设计部分中运用出血图会让设计具有向外扩张、自由、舒展的感觉。这样的设计具有感染力，可与读者进行近距离的心灵交流。在这样的版面设计中，对图片质量的要求比较要高（见图3-56～图3-58）。

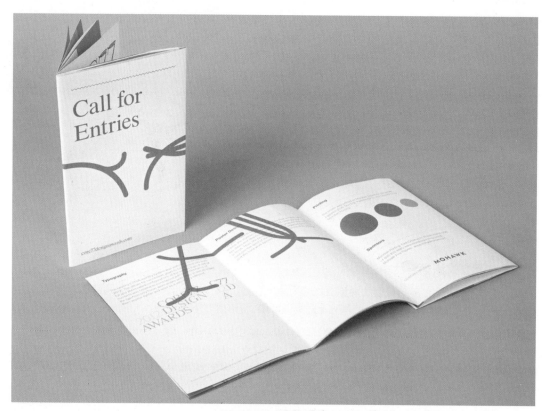

图3-56　线条与色块的组合

图3-57　曲线图形

图3-58　字母图形

（2）退底。

退底，简单地说就是去掉照片中的背景，独留事物形象的一种办法，它便于灵活运用主体的形象，应用得更广泛，也给设计画面带来更多的空间。如果你设计的书籍需要生动、有活力、有情趣，那么退底的照片元素是个很不错的想法，而且可以结合文字达到整体的视觉效果。

（3）合成。

现在我们合成图片的软件主要是Photoshop，其功能强大，可以利用设计的理念来达到想要的图片效果。

（4）拼贴。

拼贴也可以说是剪贴，是将完整的图片进行裁剪，然后打散再来重新设计，从设计的角度来对它们进行组合、错叠。这样的设计具有不稳定和错乱的强烈设计冲击（见图3-59和图3-60）。

图3-59　彩色花朵拼贴的封面设计

图3-60　图形与照片的结合封面

（5）质感、特效。

为照片添加不一样的效果，可以通过做旧、破损、烧焦等来表现颓废、陈旧的感觉，也可以通过光线带来梦幻的感觉，还可以通过强化图片的影像颗粒，使画面具有胶片记录的真实感等，如图3-61所示。

2）书籍正文版面设计中图形和文字的结合

图形与文字的结合设计要求合理地摆放图文的位置，进行大小及风格化的处理，营造一种情景来表现出它们的内涵。

（1）图文并置。

图和文字通常是并置或交叠的关系，左右视觉元素处在与画面不同的层次上，在这种情况下，文字和图片是分开来的，文字与图片重叠使读者在读图的时候也在阅读文字。

（2）文字服从于图片。

文字设计的时候要与图片呼应，从而符合设计的视觉流程，让图形成为创意和视觉的中心。

（3）图文融合。

图形与文字融合为一体，图形是文字的一部分，文字也是图形的一部分，这样的版面设计中图形要根据文字的笔画特征来灵活处理，文字也要适应图形的形态和质感（见图3-62和图3-63）。

图3-61　封面设计中的残缺圆形

图3-62　图文融合-趣味性图形

图3-63　图文融合-残缺分割图形

3）书籍正文版面设计中图形和文字的编排

（1）上下分割。

上下分割是将书籍中的版面分出上下两部分，其中一部分配置图片，另一部分配置文案（见图3-64）。

图3-64　上下分割的图文编排

（2）左右分割。

左右布局容易产生严肃的感觉，由于视觉上的原因，文字与图片的感觉要平衡，如果文字与图片大小的对比强烈，会有不一样的效果。

（3）线性编排。

其特征是多个编排元素，在一个空间里排列成不一样形态的线状，元素可以通过大小、距离的不同将人的视线引向中心点，这种构图具有强烈的动感。

（4）重复编排。

重复编排有三种形式。①大小重复：图形不变，以大小比例的变化构成重复。②方向的重复：图形不变，在一个平面上方向发生变化，构成重复。③网格单元的重复：网格单元相等，在单元内的图形由不同的编排元素组成，从而构成重复。

3.1.5 招贴设计中的图形运用

　　招贴设计又称"海报设计"或"宣传画设计"。通常贴于公共场所的属于"户外广告"，大多分布在公园、车站、电影院、商场等公共场所，在国外被称为"瞬间的街头艺术"。虽然现在广告宣传的形式有很多，但是招贴设计仍然具有宣传力度和活力，并且能达到很好的宣传效果，如图3-65～图3-68所示。

图3-67　利用仿影图形的招贴

图3-65　趣味手绘图形

图3-68　图形残缺的招贴海报

图3-66　玉米的改造图形

招贴设计是通过二维平面设计的相关软件或者手绘制作等手段，为实现设计目的和意图所进行的平面艺术，是具有创意性的设计活动，同时也是一种传递信息的现代大众化艺术设计，如图3-69和图3-70所示。

图3-69　具有指引性的招贴设计

图3-70　创意性的招贴设计

1. 拼贴设计的主要特征

（1）画面大：作为户外广告，具有画面字体都比较大的特点，这样可以直接宣传所要传递的信息，如图3-71所示。

图3-71　以"画面大"为特点的招贴海报

（2）远视强：招贴的设计以突出主题、图形，或者强烈对比的色彩来传递信息，具有强烈的视觉效果，可以让忙碌、来去匆匆的人们注意并且关注到，从而达到宣传的目的。

（3）内容广：招贴设计涉及的范围相当广泛，可用于公共类的运动、环保、医疗，商业旅游、影像、产品，以及文教、艺术等方面。

（4）兼具性：招贴是融合了设计和绘画为一体的媒体。兼具了设计的客观性、传达性与绘画的主观性、欣赏性。

（5）重复性：招贴在指定的场合能随意张贴，可以重复张贴数张，达到密集型强的视觉传达效果。

2．从海报的策略上理解图形创意

创意无对错之分，但是有精彩与平庸的差别。而策略有对错，策略正确，创意图形的增量就大，招贴广告的宣传力就大；策略错误，创意图形的增量就小，海报的宣传效果就大减。有策略而无创意，招贴广告就起不到很好的宣传效果，因此创意图形在招贴设计中的运用很重要。

3．从招贴活动设计上理解创意图形

招贴设计中的图形创意是以艺术创作为主要内容的广告宣传活动，以塑造艺术形象为主要特征。

首先，图形创意是海报宣传活动的一部分，因此它与一般的文学艺术创作有根本差别，创意图形主要受市场环境和海报宣传活动策略方案的制约，限于只能再现某一招贴的主题，而不能像一般艺术创作那样，全凭作家、艺术家个人的生活体验和审美趣味去解决和表现主题。图像的创意构思塑造的是海报宣传的艺术形象，所追求的是以最经济、最简练的形式和手法，去最鲜明地宣传企业和产品，最有效地沟通和影响消费者，如图3-72和图3-73所示。

图3-72　以强烈的色彩与图形突出招贴海报　　　　　　　图3-73　具有示意性的海报设计

其次，图形创意不同于一般的广告策划和宣传，它是一种创造性的思维活动，必须创造适合海报主题的意境，必须构思表达海报主题的艺术形象。枯燥无味的说明、空洞的口号，在某种程度上也算"广而告之"的作品，但十有八九是失败的，因为这无法让消费者动心。图形创意正是要为作品赋予强大的艺术感染力，以此去震撼、冲击消费者心灵，唤起消费者的价值感和购买欲望。

4．图像创意必须紧密围绕和全力表现招贴主题

在海报宣传活动的策划中要选择、确定活动主题，但活动主题仅仅是一种思想或概念，如何把活动主题表现出来，怎样表现得更准确、更富有感染力，这就是图形创意的宗旨。有了好的海报活动主题，但没有表现海报活动主题的好创意，海报就很难引人注目、引人入胜。

图像创意与主题策划有不可分割的密切联系，但两者又有差异。两者都是创造性的思维活动，但招贴宣传主题策划是选择、确定活动的中心思想或要说明的基本观念，图形创意则是把该中心思想或基本观念，通过一定的艺术构思表现出来。图像创意的前提是必须先有活动主题，没有预先明确的活动主题，就谈不上图像创意的开展。

5. 图形创意必须具有能与受众有效沟通的艺术构思

　　一般化、简单化的构思也能够表现海报宣传的主题，但却算不上是图形创意，或只能说是构思平平。此类招贴的主题虽然明确，但没有多少创意可言，具有吸引力的图形才能引起受众的关注，如图3-74和图3-75所示。

图3-74　图形的创意设计

图3-75　以"简单、醒目"的图形为主题

3.2
商业广告中的图形创意

3.2.1 商业广告

商业广告又称为"盈利性广告"或"经济广告"，是传播者给媒介一定的费用，通过媒介来传播一些商品、商业活动、服务信息、音乐、舞蹈、科技、教育等资讯，以盈利为目的的设计产品，如图3-76～图3-79所示。

3.2.2 广告创意的原则

广告的创意直接影响到受众对传播事物的印象和吸引力，那么广告创意应该具有哪些原则呢？

1. 原创性、震撼性

原创性、震撼性是广告创意最基本的原则，原创性指的是广告创意独特，不守旧，意味着创意和别人区分开来。这是广告中很重要的一点，只有在别人的广告中凸显出来，才能更好地传播信息、树立形象。

震撼性是要给观众带来视觉的强烈冲击力，给人留下深刻的印象。要想在眼花缭乱的广告传播中脱颖而出，就应该注重视觉效果。其包含两个方面：一是通过宏大的场面来营造视觉冲击力；二

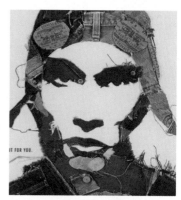

图3-77 牛仔宣传图形

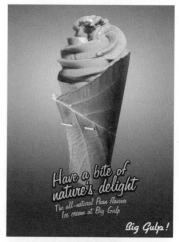

图3-78 冰淇淋广告

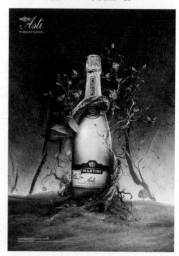

图3-79 啤酒广告

图3-76 原创服装的广告宣传

是通过巧妙的构思来挖掘内心情感，使广告具有心理穿透力，产生震撼人心的力量。

2. 沟通性

广告是一种营销沟通形式，广告的信息要准确地传播给受众，就要看其沟通性如何，是否能与受众产生交流。通过有效的沟通引起消费者的兴趣，从而促进消费，如图3-80和图3-81所示。

图3-80　铅笔联想的创意图形

3. 美感

美感是任何设计不可少的一部分，对美的感受是人类的天性，具有美的事物才能够吸引受众。我们可以将"美"提升为内涵和艺术魅力，它能够引导消费者幻想和追求，从而消费购买，如图3-82所示。

4. 亲和性

亲和性原则会使受众有一种乐于接受的心理状态，在这种感情色彩中加以推销。情感是最容易让消费者产生共鸣的，所以一般在广告创意上会采用"以情动人"来作为追求目标。

例如，形象帅气的美男、美若天仙的女子、天真无邪的宝宝、可爱的小动物都能够获得人们的喜爱。

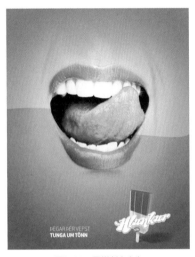

尤其是婴儿、幼儿，他们的天真、可爱可以给人带来一种生命的感动。由孩子来推荐产品，会给人一种信赖感。而广告中帅男美女都是不可少的，爱美之心，人人皆有，当人们看到这些美好的事物会产生一种满足感和亲近感，从而会让商品也产生一种连带的审美效应，如图3-83所示。

图3-81　雪糕创意广告

5. 实效性

广告创意能否达到促销目的，基本上取决于广告信息的传达效率。广告中的实效性包括理解性和相关性。理解性即为广大受众所接受，相关性是广告创意中的意象组合，与广告主要内容相关联。

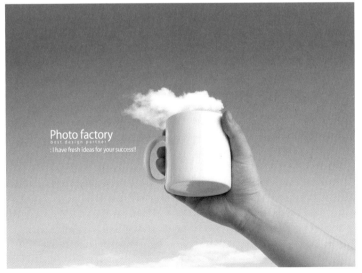

图3-82　具有美感的图形创意

图3-83　具有亲和力的图像图形

3.2.3 广告中图形创意的方法

1. 夸张

夸张是为了表达上的需要，故意言过其实，对客观的人和事物尽力扩大或缩小的描述。夸张性的图形是基于客观真实的基础，运用夸张的手法对商品的特征加以合情合理的渲染，从而突出其特征和本质，并且达到良好的艺术效果，如图3-84所示。

2. 幽默

广告中使用具有幽默感的图形，会自然而然地受到观众的喜爱，他们会在一种愉悦的心情下接受广告所传递出的信息，从而减少人们对广告宣传的逆反心理。这种幽默的表现手法可以通过对美的肯定或对丑的嘲讽，两种情感复合，创造出让人寻味的幽默意境，从而来加强广告的感染力，如图3-85所示。

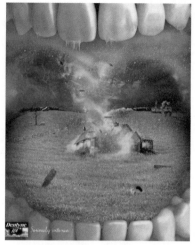

图3-84 局部放大的夸张性广告设计

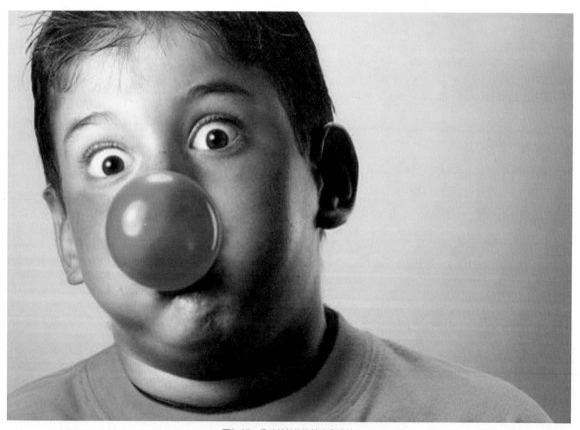

图3-85 趣味性的泡泡糖广告设计

3. 戏剧性

广告学派创始人李奥·贝纳认为：每一件商品都有与生俱来的戏剧性。广告人的当务之急，就是要挖掘商品的优点并进行戏剧化的塑造。例如，百事可乐广告中柠檬的拟人化处理（见图3-86），通过柠檬的相互搏杀，流出的汁液溅撒在可乐中，这样的图形戏剧化处理，暗示了可乐中含有大量的柠檬汁成分，借此来宣传产品的口味，吸引消费者。其他还有如图3-87和图3-88所示的戏剧性广告创意。

图3-86　百事可乐的广告宣传

4. 悬念

广告中使用悬念的手法会让受众对此产生疑虑和猜疑，产生一系列紧张、渴望、担忧、期待等情绪，想要解开谜团寻根究底，从而使受众记忆犹新，对广告念念不忘。当谜底解开的那一刻会给受众带来无比深刻的心理体验，更加深了记忆，如图3-89所示。

图3-88　漫画卡通的图形创意

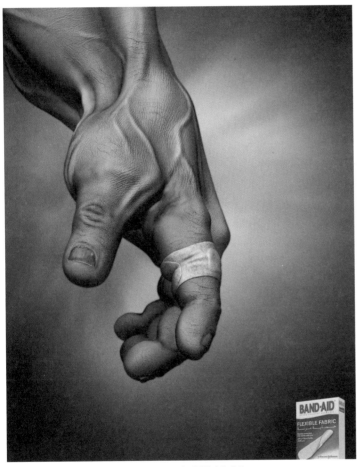

图3-87　戏剧性的广告宣传

图3-89　悬念性的图形设计

5. 拟人

广告创意以一种拟人的形象来表现商品，可以增加商品的生动、具体性，给受众鲜明、深刻的印象。拟人的表现手法会将一些产品人性化，扩大商品的特征，帮助人们深入理解。

6. 对比

在广告中使用比较的手法会具有更强的信服力，一般可以将优质的商品与劣质的商品摆放在一起，引导

受众分析和判断，并且得到结论。这样的方式直接、针对性强。但是比较的内容最好是众所关心的内容，这样才更容易刺激消费者去关注和认同，如图3-90所示。

7. 比喻、象征与联想

比喻与象征都是较为婉转、含蓄的表现手法。比喻是采用图形异购的手法，对产品的特征进行描绘或渲染，使产品生动、具体，给人鲜明的印象，如图3-91所示。

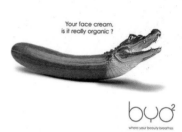

图3-90　图形对比的运用　　　　　　　　　　　　　　　　　　图3-91　图形异构的运用

象征是指借用某种具体的形象和事物按照特定的人物或事，来表达真挚的情感。象征包含很多内容，并且在特定的环境和历史背景下，很多的事物都会被赋予象征意义。例如，红色象征着欢喜，牡丹象征着富贵，鸽子象征着和平等。

运用象征的艺术手法，可以使抽象的事物变得具体化、形象化，同时还可以延伸描写的内涵，创造一种艺术意境，使受众产生联想，提高广告的艺术感染力和审美价值，如图3-92和图3-93所示。图3-92是一则杀虫喷雾器宣传广告，用手按变色龙头部进行杀虫的抽象形态图形，使人产生按动喷雾剂杀虫的具象化联想。图3-93是一则燕麦与牛奶的广告宣传，使用勺子拟人化的抽象变形，让其沉浸在牛奶和燕麦中，给人产生一种人躺在浴缸中非常舒适的联想。

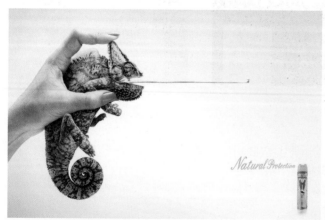
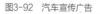

图3-92　汽车宣传广告　　　　　　　　　　　　　　　　　　图3-93　燕麦与牛奶的广告宣传

联想是一种大脑反应，是由一个事物联想到另一个事物，或将一事物的某一点与另一事物的相似点或相反点自然地联系起来。联想出现的途径多种多样，在相同性质或相同内容、逻辑上有着某种因果关系的事物会让人产生联想，如图3-94～图3-97所示。

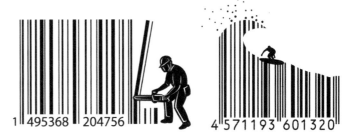

图3-94　条形码联想设计

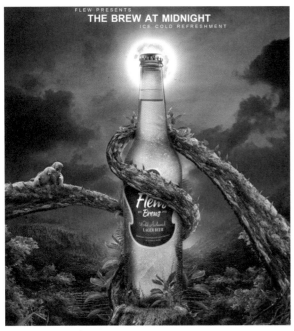

图3-95　饮品宣传广告

图3-96　冰激凌宣传广告

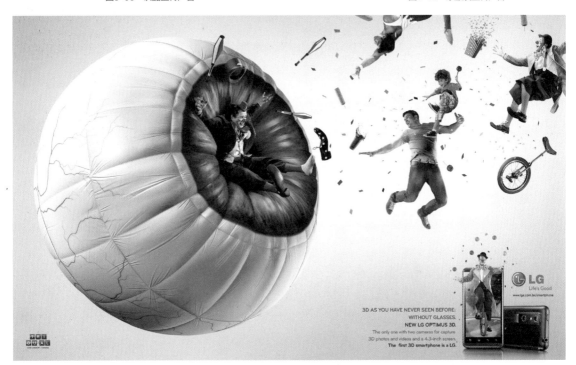

图3-97　手机宣传广告

3.3
生活中的图形

3.3.1 创意家居

随着人们生活水平的提高，日常用品由实用功能上升为实用兼顾美观。形态各异的事物丰富了人们的日常生活，给人们带来生活情趣。同时根据主人的不同喜好和家居风格进行装饰，更能体现主人的品位，是营造家居氛围的点睛之笔。物品的形态样式良莠不齐，简约时尚、个性而不张扬的创意家居，深得人们的喜爱。

1. 装饰饰品

装饰饰品有：花瓶、挂画、窗帘等。

如图3-98所示的田园窗帘，白色打底上面落满绿色清新的树叶花形，就像自然中生长繁茂的一片片树叶，与卧室颜色相搭，让人感觉处于大自然中一般，清新自然，不由得身心都放松了起来。

如图3-99所示，颜色与图形的搭配让挂钟看起来不仅喜庆还很有个性。

如图3-100所示，抱枕上绿叶红花的图形显得很抢眼，这种图形的装饰会让饰品看起来具有中国传统美感，也显得比较喜庆，大多数中年人会喜欢这类图形装饰。

如图3-101所示的卧室窗帘，质地棉柔，蓝灰色花纹和图腾交织，简单大方，看起来平静、优雅。

图3-99　镂空喜庆的时钟

图3-100　大俗大雅的红花绿叶

图3-98　清新花纹的窗帘

图3-101　高雅大方花纹的窗帘

2. 生活用品

生活用品有：杯子、碗筷、茶盘、茶杯等。

如图3-102所示的卡通图形，生动活泼，粉色的陶瓷也显得梦幻、可爱，这样的搭配很适于在儿童杯上使用。

如图3-103所示的杯子，用简笔画和简单的颜色加以修饰，使杯子多了几丝风韵，有着传统的民族风。

如图3-104所示，黑白的时尚搭配很简洁，加上随意渐变的圆圈，让一个普通的杯子变得个性时尚了起来，让人爱不释手。一般年轻人会喜欢这样的图形。

另外还有厨房的一些用品也换了新装，我们的厨房不再是油烟和沾满油渍的锅碗，如图3-105所示。

如图3-106所示的糖果样调味瓶，看起来让人心情喜悦。在这样的气氛下给心爱的人做一顿午餐，心里也是甜的。

图3-102　卡通杯

图3-104　简约图形的咖啡杯

图3-103　民族风格的水杯

图3-105　图形修饰的陶瓷碗

图3-106　糖果图形的调味瓶

如图3-107所示，利用胶带上的图形装饰了陶瓷瓶，简单、温馨、不做作。

如图3-108所示，白色瓷碗上蓝色、黄色的条纹，让碗看起来大方、不俗气，还有几个图形的装饰也很时尚，带有色彩图样的矢量图形更添加了几分朝气。

当然还不止这些，还有我们平时用的筷子、餐布、炒锅、汤勺等，都会有别样的图形，如传统的、现代的、可爱的、个性的不同风格。

图3-107　色块拼接

图3-108　不同风格的餐具

3.3.2　创意环保袋

20世纪下半叶，生态危机让我们遭遇到了环境污染、资源枯竭等一大串的自然报复和惩罚。于是在"环境保护"的提倡中，人们渐渐地拒绝使用塑料袋这种白色污染，于是时尚界设计出来"我不是塑料袋"的帆布袋来抵制白色污染，不少明星也纷纷呼吁要推广环保袋的使用，在环保袋上通常使用一些文字、图形色块和符号来装饰袋子，让袋子也变得时尚起来。

黑白的色彩搭配、字母，自然简洁，个性十足，是许多青少年的最爱，如图3-109所示。

大方的米白色，采用了卡通人物的图案，可爱的猴子造型也为袋子增添了活力，如图3-110所示。

图3-109　字母图形环保袋　　　　　　　　　　　　　　　　图3-110　卡通环保袋

3.3.3　创意集市

随着计算机绘制出现，一些创意工艺加工起来也快了许多，大大小小、琳琅满目的物品也就问世了。"创意技术"的主体是创意集市，其中有许多年轻人喜爱的潮流服饰、玩具精品、工艺品等，还有好多小玩意都印着新奇的图形，不仅是女孩喜欢，也有好多男孩儿迷上了这些。还有像帽子、徽章、滑板、耳机、T恤等，也设计上了不错的图形，自由、创意、青年、潮流都是其关键词，因此吸引很多人去购买收藏，如图3-111～图3-114所示。

图3-111　创意集市

图3-112　简单图形的收纳袋

图3-113　饰品架子

图3-114　波点桌面和斜纹吸管

3.4
图形在旅游纪念品设计中的运用

3.4.1　旅游纪念品

从广义上来说，旅游者在旅游的途中购买的商品便是旅游纪念品。因为无论是吃的还是用的，带回家后都会勾起他们对此次游玩的回忆。人们还会将这些物品赠送给朋友、亲人。

从狭义上理解，旅游纪念品就是人们在旅游时购买的精致工艺品，富有当地的特色，可以让人们回忆此次游玩的纪念物品，如图3-115～图3-117所示。纪念品是一个地域的代言物，上面包含当地独特的景观、建筑、纪念事件等，所以纪念品具有独特的纪念意义。

图3-115　纪念品-木扇

图3-116　木质书签

图3-117　刺绣-百花齐放

纪念品的本质是传递信息。这无形中为旅游区进行了宣传，也促进了当地的经济随着旅游市场而日益成熟。现在人们已经不再是单纯地游山玩水，更多的是对当地的人文和区域进行体验，感受大自然的别样风情和不同地区的风土人情。

3.4.2 旅游纪念品的种类

旅游纪念品的种类繁多，包括传统工艺品、现代工业产品、手工艺制品、书籍、画册等。大致分为以下几类：陶瓷纪念品，如陶瓷碗、陶瓷杯、陶瓷烟灰缸；特殊金属纪念品，如旅游纪念章、铜质佛像、金属挂件；玻璃纪念品，如玻璃挂件、玻璃花瓶；刺绣、印染纪念品，如丝巾、睡衣、头巾、披风；竹木纪念品；树皮纪念品，如树皮壶、木相框；木雕纪念品，如木雕画、木雕十二生肖、书画等，如图3-118～图3-120所示为纪念品展示。

旅游纪念品应该满足旅游者的不同需求：旅途所经过地方的形象代表物品；富有审美的艺术品；有收藏价值，可馈赠亲友的礼物；价廉物美、方便携带等。

图3-118 旅游纪念品中的景点

3.4.3 旅游纪念品的设计原则

民族风貌：大多数旅游区或者景点都具有丰富的人文资源和自然资源，纪念品的设计要反映出当地民族风貌，能传达特定地域文化。

艺术展现：要考虑纪念品的艺术展现形式，从颜色、材质、大小等诸多方面考虑。另外一个完美的艺术作品不仅可以吸引游客购买，而且应传递出地域文化与形象。

工艺精致：旅游纪念品的工艺是基本，应该是一个追求完美的过程，不能为利益降低成本，使用劣质的材料来制作，这样不仅危害消费者，同时也会给旅游者留下不好的印象。

图3-119 旅游纪念品

图3-120 布艺玩偶

实用多能：纪念品使用范围要广，不能是单一的物品，更多功能的纪念品可以方便游客根据自己的需要来挑选。

原创环保：纪念品代表着旅游地的形象，它的外形、色彩、用材、工艺要包含传播信息。同时也要考虑用材，在满足游客喜好的同时要尽可能地采用地方特色的工艺，并利用当地的资源，既要物品新颖，又要注意环保。

多元创新："多元"指的是用更多的元素来丰富纪念品；"新"指的是设计思维、设计方法创新。旅游业市场有今天这样的发展，是不断挖掘创新的结果。旅游纪念品的设计不能低俗，要与时俱进，才能吸引游客购买并宣传当地文化特色。

独特个性：旅游纪念品应具有独特的个性，这样才能满足人们的需求。

便于携带：旅游纪念品大多是游客在旅游途中购买的，便于携带是原则之一，游客都是来自五湖四海，旅游的地点也不是单一的，考虑到游客可能会在多处景点购买物品，纪念品的体积和重量不能太大，设计要以小巧为佳。

3.5
图形在手工艺术品中的运用

　　手工的意思是说，靠手的技能制作出的图形。手工艺术品中图形采用了多种混合的材料进行拼贴，展现出独特的、富有创意的制作（见图3-121~图3-128）。下面介绍两种具有代表性的手工艺术品漆画和铁画中的图形运用。

3.5.1　漆画

　　漆画是以天然大漆为主要材料的绘画，除漆之外，还有金、银、铅、锡，以及蛋壳、贝壳、石片、木片等材料。入漆颜料除银朱之外，还有石黄、钛白、钛青蓝、钛青绿等。漆画的技法丰富多彩。

　　漆画是一种典型的图形艺术，可以说图形与漆画有着紧密的联系，不少漆画佳作都展现出图形的运用，构成画面的点、线、块、面很多都是图形的造型手段。为求表达视觉美感及独特情思，漆画采用了多种手段进行表现，如：将"画"与"磨"有机结合起来，使创作出来的图形，具有色调明朗、深沉、立体感强、表面平滑光亮等特点。总之，只要是好的、合适的图形语言都可以用到漆画中来。

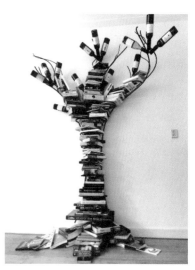

图3-122　书籍和瓶子堆积出的创意造型

图3-123　毛线勾勒的图形

图3-121　纽扣的组合创意

图3-124　树叶拼接的老鼠

漆画有着它特有的美，它是从七千年漆艺传统中走出来的艺术，结合了现实生活与现代人的思想情感。它不止是装饰画，同样也是一件手工艺术品（见图3-125和图3-126）。

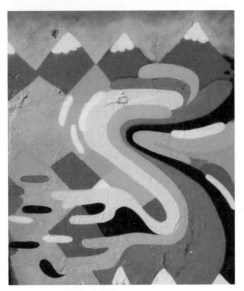

图3-125　漆画

图3-126　池塘的景色

3.5.2　铁画

铁画，也称"铁花"，属于安徽芜湖著名传统工艺美术品（见图3-127和图3-128）。相传系明末清初安徽芜湖铁匠汤天池所创造，以后逐渐流传到北京和山东等地，并逐渐享誉四海，题材有人物、山水、花鸟等，形式有立体和半立体的。品种除立轴、中堂、横幅和条屏外，还有合四面以成一灯的铁画灯。

图3-127　铁画——驰骋

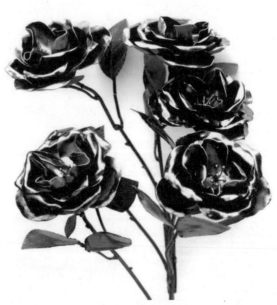

图3-128　铁画——玫瑰

芜湖铁画以锤为笔，以铁为墨，以砧为纸，锻铁为画，鬼斧神工，气韵天成。画中图形是焊接而成的，画面层次分明立体感强。芜湖铁画源于国画，具有新安画派落笔瘦劲、简洁，风格冷峭奇倔的基本艺术特征，是纯手工锻技艺术。

铁画的图形来源于自然景观，有树木、石头、山川风景、花鸟鱼虫等，画面栩栩如生。

3.6
信息设计与图形

3.6.1 信息设计的含义

从广义上来说，信息具有可量度、可识别、可转换、可储存、可处理、可传递、可再生、可压缩、可利用和可分享等基本作用。信息是具有传播功能的，也就是它的分享性，人类起初是通过语言、文字、图画三种途径来进行信息传播的。语言用声音进行交流，文字和图画则用书写、绘制、符号、图像进行交流沟通、情感表达。信息设计用适当的方式分析并组织数据和信息，让数据、信息以合理的方式传播，让复杂难懂的数据易于理解。信息设计用不同的方式陈述信息内容，包括图片、声音、材质、技术或媒介等。信息设计让数据明确，使人信服；信息设计让信息变得更有条理和有针对性；信息设计可以使阅读变得轻松、直观，哪怕是枯燥、专业性强的信息，所以说信息设计是以解决问题为前提的。

信息设计的范围很广，从科学到视觉传达、产品设计、政治经济等，生活中的各方面都有涉及。其既可以是视觉表现，也可以是听觉、触觉等其他形式表现。其中，视觉是信息设计最主要的表现形式。信息设计把筛选过的数据按照一定的逻辑思维展现出来，数据根据程序要求可生成图像或者别的表现形式。

信息设计包括信息图形设计，是用视觉化的方式来表达顺序和信息的。信息图形采用图片、符号和颜色等组织信息，通过这些元素将比较复杂的难理解的和专业性强的数据信息，以图形化解析，如图3-129~图3-133所示，使枯燥的内容变得让人乐于接受。

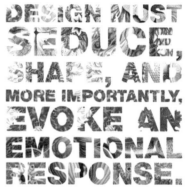

图3-130 文字图形

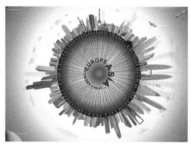

图3-131 归纳信息图形

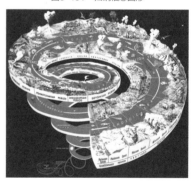

图3-132 分类信息图形

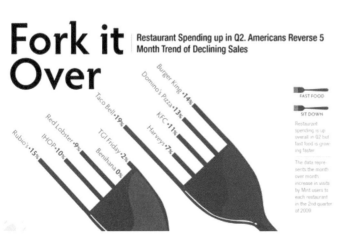

图3-129 利用形状传达信息

图3-133 上升幅度图形

3.6.2　信息设计的用途

信息设计的用途可归纳为以下几点。

（1）商业用途：可以整理、设计信息，展现、分析商业行为，例如上市报告、销售业绩、材料的购买数据等，如图3-134～图3-137所示。

（2）社会用途：整理社会情况数据，并传播给大众分析和理解。

（3）传媒用途：在大众媒体上，使信息、图像更有视觉性，例如科普节目的图解画面。

（4）生活用途：对于人们来说，信息设计可以让生活更便捷，信息更明确，例如标识。

图3-135　信息图形

图3-134　名人分析图表

图3-136　个性化图标设计

图3-137　数字图形示意图

（5）研究用途：用设计的方式来解决复杂专业的问题，以便进行更为有效、深入的研究，例如课题研究，如图3-138~图3-141所示。

（6）学习用途：运用逻辑化的理性思维方式，学会编辑整理信息，从而更好地传达设计主题，例如，论文中的论据。

3.6.3 信息设计的功能

信息设计的功能有很多，归纳起来有以下几种。

（1）使简单的信息更易被人们接受、理解。

（2）让复杂难懂的数据变得清晰、易懂。

（3）将复杂的数据梳理成有条理、便于人们查阅的信息。

（4）传递给不同需求的人们。

（5）将不同专业的知识内容通过信息的运用，用视觉方式进行解释，消除不同专业之间的障碍。

（6）使分散的数据信息变得集中，便于更好理解。

（7）将理性的信息转换为"感官教育"的方式传递给更多的人群。

（8）将数据中不可见的深层信息，通过视觉的方式展现出来，便于人们寻找问题及原因。

图3-139　信息归纳图形

图3-140　半椭圆信息图形

图3-141　不同色彩的杯子

图3-138　利用色块统计信息

下面介绍信息设计中的三大原则。

1. 认知原则

认知原则是设计师在对信息设计和整理时，应该以易懂、易于理解的方式来传播给人们，所以在信息设计时要对主题进行研究和理解，以最简单易懂的方式来表达信息，如图3-142和图3-143所示。

2. 交流原则

交流原则，顾名思义就是要有沟通、交流，与受众形成互动。设计师是信息的发送者，而图形是信息的发送载体。所以信息设计中的图形很重要，在设计时要考虑到受众的文化素养和生活环境等，这些能直接影响到受众对图形的接受程度。这样才能与受众进行交流，形成互动，并且接受信息。

3. 美学原则

美是一种视觉享受，通过视觉来刺激受众接受信息也是一种传播方式，这同时也是最基本的原则之一。

图3-142　图表中的图形

图3-143　路边标示图形

本章小结及作业

通过本章的学习，读者了解了图形在各个视觉艺术领域的存在形式，以及设计方法。希望读者能够结合自己的专业方向，深入研究图形的设计方法。

1. 训练题

结合自己的专业，完成一幅自命题图形创作。

要求：利用本章讲述的图形创作方法完成作品。

2. 课后作业题

搜集10幅图形类标志设计作品，分析其表现形式。

要求：采用PPT的形式在班内交流，随机选取5名同学在课堂发言并演示。

第4章

创意图形的表现形式

主要内容

本章主要讲述图形设计的表现形式。详细介绍异构图形、同构图形、重构图形、解构图形、模仿图形、寓意图形。

重点及难点

本章重点和难点是如何灵活应用图形设计的各种表现形式。

学习目标

掌握图形设计的多种表现形式，能够使用这些表现形式完成图形设计。

4.1
异构图形

4.1.1 混维空间

 图形的创意设计有很多的神奇之处，例如，运用混维空间，我们可以在平面的图形中感受到立体空间感，这是一种借用二维的视觉空间创造三维视觉空间的手法。混维的异构方法让视觉有一种被欺骗的感觉，陷于一种视觉困境中。这种方法主要利用大小、重叠、颜色、肌理等进行表现吧，如图4-1~图4-8所示。

4.1.2 矛盾空间

 图形中的视错觉往往是由矛盾空间来表现的，这类图形是利用人的视错觉，通过有意转换、交替视点来违反正常的透视规律和空间观念。这种空间是不可能存在的，只有在假想的空间中才能存在。荷兰著名的艺术家埃舍尔的作品可以说是营造了"一个不可能的世界"，如图4-9和图4-10所示。

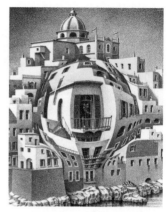

图4-2　埃舍尔作品

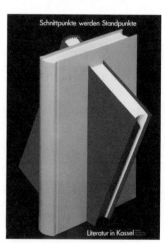

图4-3　空间异构

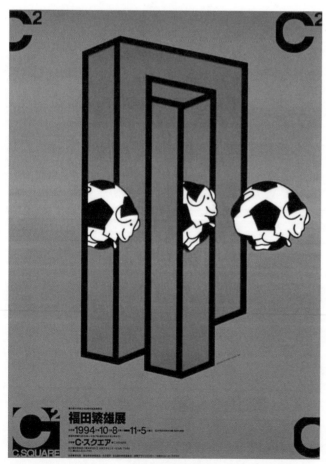

图4-1　福田繁雄展

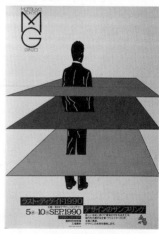

图4-4　混维空间

图4-5　书籍宣传1

图4-7　书籍宣传3

图4-8　书籍宣传4

图4-6　书籍宣传2

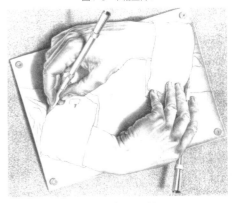

图4-9　埃舍尔矛盾空间1

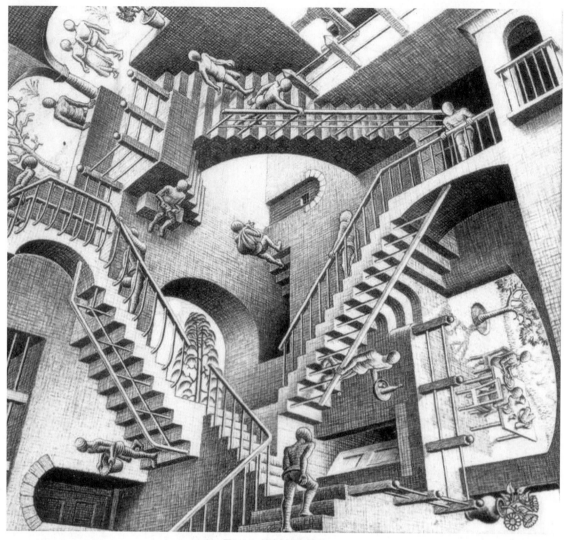

图4-10 埃舍尔矛盾空间2

矛盾空间的运用，具有一定的荒诞和奇特效果，打破了人们固有的思维模式，有着错位连接、虚实相混等手法，产生一种让人意想不到的视觉感，如图4-11～图4-16所示。

4.1.3 置换

置换是利用元素之间的相似性和意念上的相异性，通过想象力进行替换。这种偷梁换柱的方法也可以称为"元素替代"。在元素替代时，图形的意义也就变得不同了。

4.1.4 特定形

特定形指对某一个具体的事物进行想象，使事物能由二维空间向三维空间延伸，从而产生深刻且更含蓄的意义，同时在视觉上给人新颖的感受，如图4-17～图4-22所示。

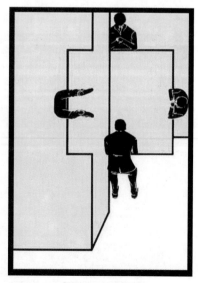

图4-11 矛盾空间

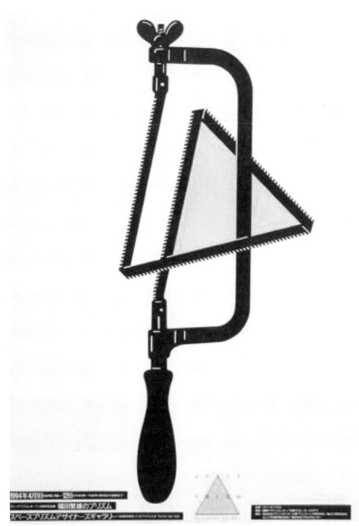

图4-12 福田繁雄-锯齿

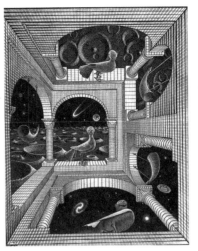

图4-14 埃舍尔矛盾空间4

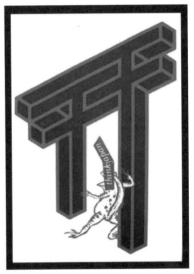

图4-15 福田繁雄矛盾空间

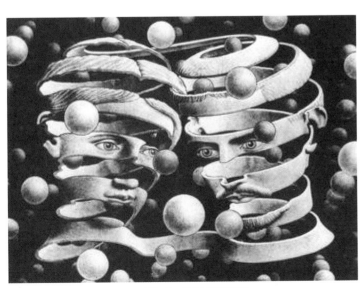

图4-13 埃舍尔矛盾空间3

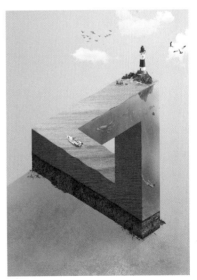

图4-16 三角形矛盾空间

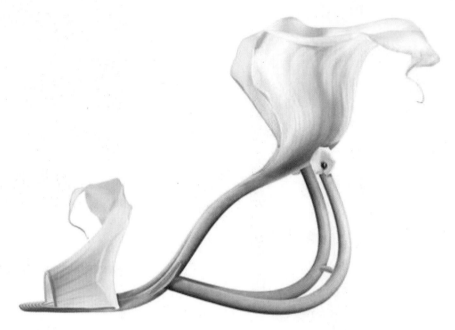

图4-17　以百合的形态设计出的鞋子

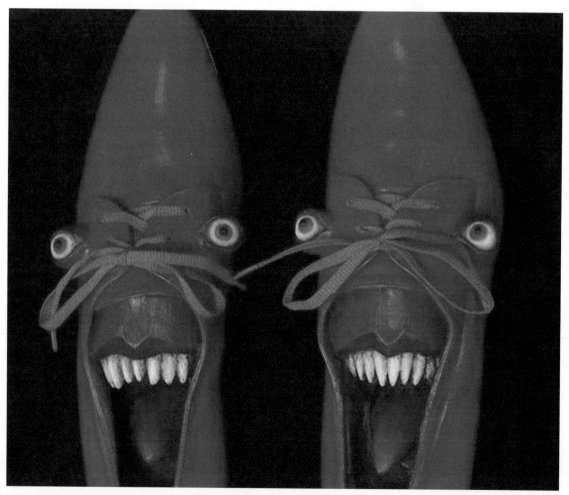

图4-18　在皮鞋的基础上加上表情设计

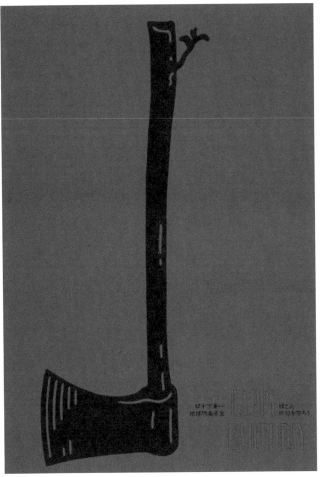

图4-19 斧头与枝干

图4-20 在人物头部的造型上加上了城市的设计

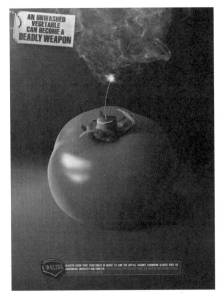

图4-21 两种形态的结合

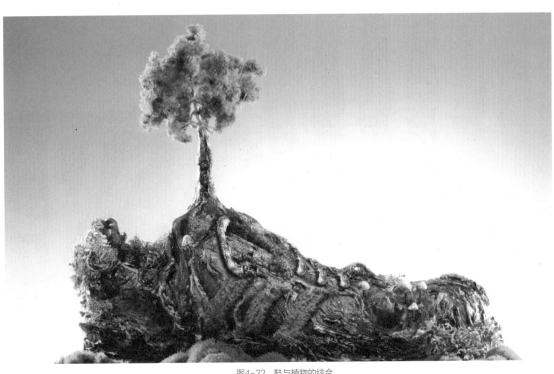

图4-22 鞋与植物的结合

4.2
同构图形

 同构图形是将两者或者两者以上的图形结合在一起，这些图形之间存在着共同特点或相似的元素。同构图形的手法有很多，但都有一个共同的特征，那就是形象化地突出某种观念、个性，并且可以揭示事物与事物之间的本质联系（见图4-23～图4-26）。现在，同构图形不仅在平面设计中得到运用，还运用到摄影、动画等视觉传媒。同构图形分为4个类型，下面一一说明。

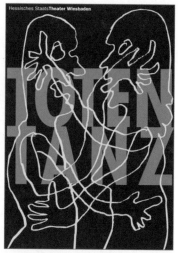

图4-24 线性同构图形

图4-25 延变同构图形

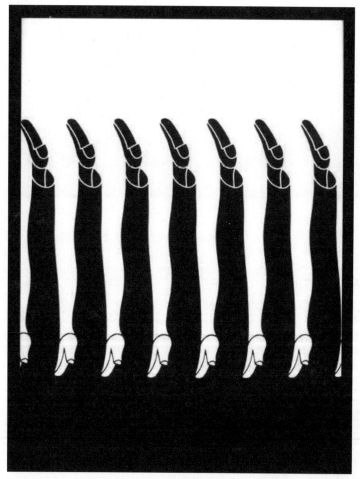

图4-23 同构黑白底图形

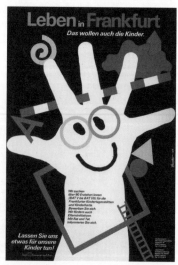

图4-26 图形同构

4.2.1 共生同构

"共生"指的是共同存在的意思。这种构图在形体上是相互依存、共同存在的，彼此之间是相互关联的，如图4-27～图4-33所示。

轮廓线上的共生，是指连接图形或者两个以上的图形共同拥有轮廓线，轮廓线可以互相转换，并借用于图形中。

正负形的共生，是指正形是负形存在的条件，负形是正形存在的基础。

形与形的共生，是指形与形的相互借用转换，使形态因为形的共有而发生变化。

在设计图形时应该巧妙、灵活、简洁地运用图形之间的关系，以保证图形的整体美感不被破坏。

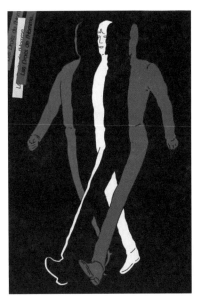

图4-27　人形-共生同构

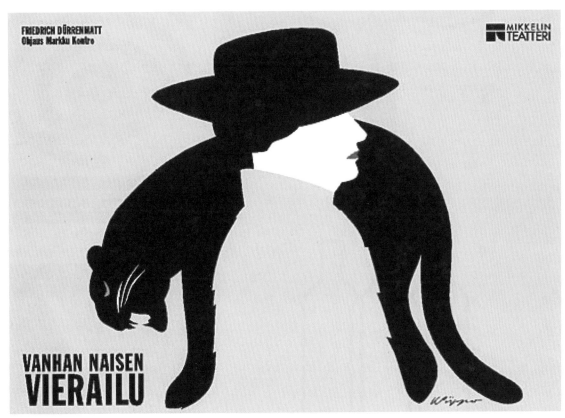

图4-28　人与豹-共生同构

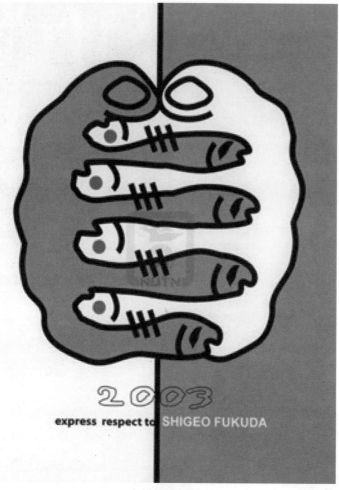

图4-29 鱼与握拳的共生图形

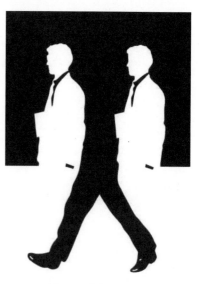

图4-31 共生图形-人物

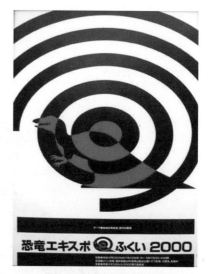

图4-32 共生图形-恐龙与旋涡

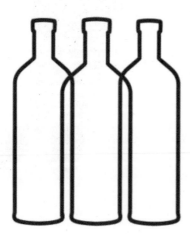

图4-30 共生线条-瓶子

图4-33 共生图形-剪刀

4.2.2 延变同构

延变同构图形强调的是图形的变化过程，延变的图形可以是单一的，也可以是正负形相互递进转换而形成的，如图4-34和图4-35所示。

延变同构图形是设计师把自己的主观意念和心理，通过同构物体的每一个变化反映出来。我们在欣赏时要去感受形象本身的意义和内容变化，从而感受设计师的思想。荷兰的埃舍尔就率先利用了延变同构的创意来设计图形，如图4-36所示。

图4-35　轮廓延变同构

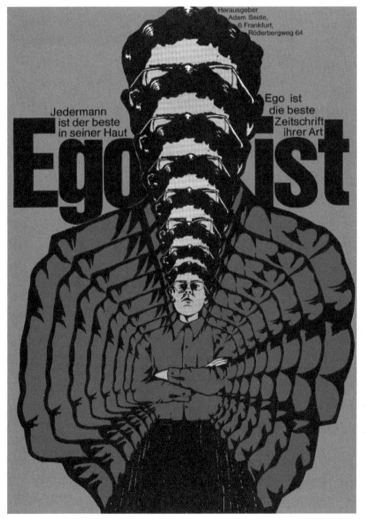

图4-34　延变同构－品牌宣传海报

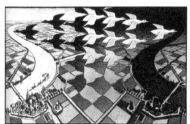

图4-36　埃舍尔-延变同构

4.2.3 异物同构

异物同构是把不相关的物性组合在一起，但是可以从一个图形联想到另一个图形，以表达不一样的内容，如图4-37~图4-44所示。

这是利用人们的想象力对事物的联想使不一样的事物产生关联，这种手法是用幻想与现实结合的思维来揭示对事物深层次的理解与感悟。如图4-38所示利用枝干与绿叶来构成小号的形态，可以联想到音乐来自于自然，是充满新生命、充满活力的。

图4-37 异物同构-人物与自然

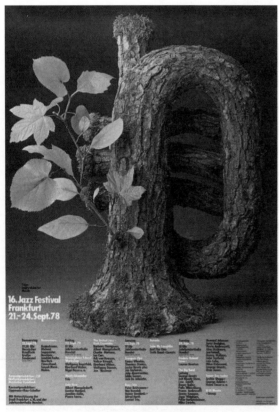

图4-38 异物同构-音乐海报

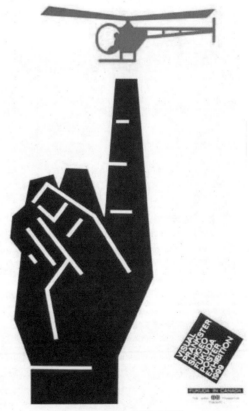

图4-39 异物同构-手指与直升机

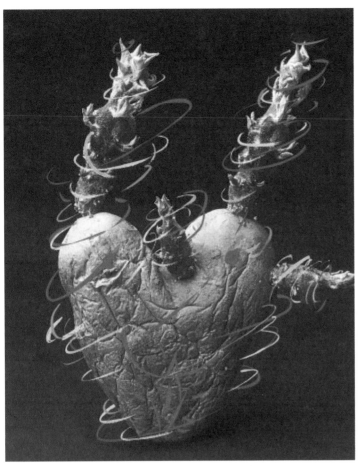

图4-40　异物同构图形

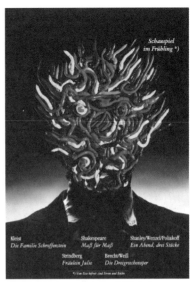

图4-42　异物同构-颜料与面部

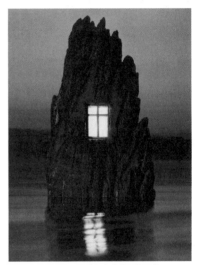

图4-43　石头与窗户的异物同构

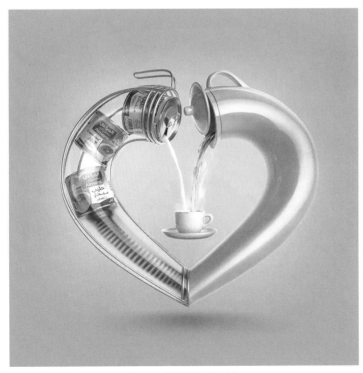

图4-41　异物同构-商品广告

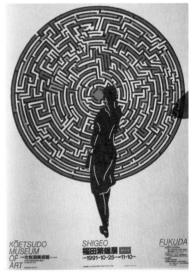

图4-44　人物与物品的异物同构

4.2.4　字画同构

　　字画同构图形是用字构成图形，或者把图形加入文字中构成图形化文字。字画同构的表达方式可以展现视觉形象的外观形状，也可以使单一的文字变得丰富多彩，还可增强图形的可读性和趣味性，如图4-45~图4-49所示。

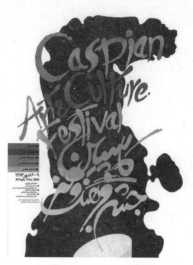

图4-47　可读性文字设计

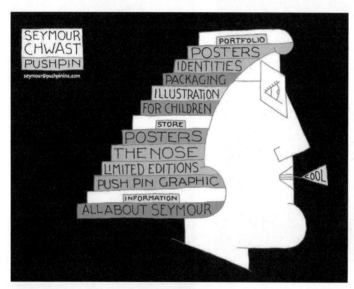

图4-45　字条组成的头发外观

图4-48　图形化文字

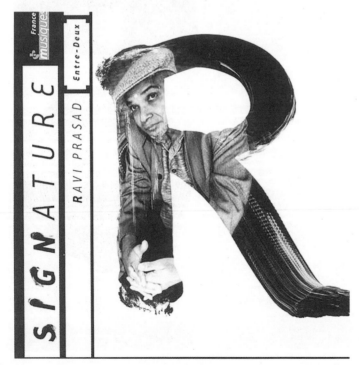

图4-46　R字画同构

图4-49　趣味性图形化文字

4.3
重构图形

重构图形是把一种或多种不同的图形按照一定的方向、位置、大小的变化，进行重新构造，根据形象之间的内在关联性，来重复组合或者系统组合，从而产生与原来不一样的新形象、新观念的图形，如图4-50和图4-51所示。这种构图不是简单地随意摆放，而是设计师们从分散、无序和毫无观念的图形中提取出元素，并且通过合成、聚集等表现手法将它们组合在一起。这种表现手法能给人丰富的想象空间，并且从中体会到图形的象征、借喻、暗喻等艺术手法，将看似不合逻辑的事物重新组合，产生出合乎逻辑的图形。

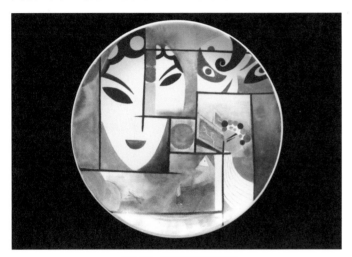

图4-50 戏剧原色的重构图形

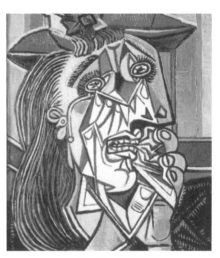

图4-51 图形的重构

4.3.1 一元聚积重构

一元聚积重构是将某一单元进行重复聚积，重复聚积后的外形和单元形式是完全不相同的两种形态。因此，图形显得生动有趣，并且给人们足够的想象空间。运用聚积重构的形式能够创造出新奇而充满生命活力的图形，如图4-52～图4-56所示。

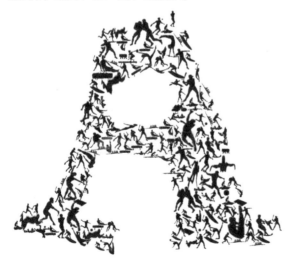

图4-52 人物的聚积重构

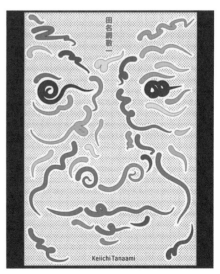

图4-53 波浪线的聚积重构

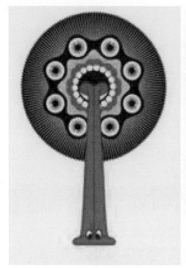

图4-54　圆形的聚积重构

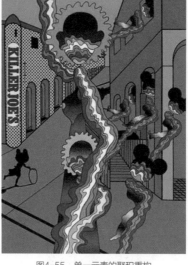

图4-55　单一元素的聚积重构

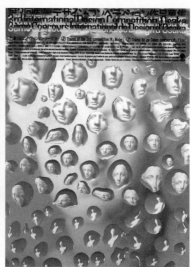

图4-56　水滴的聚积重构

4.3.2　多元聚积重构图形

多元聚积是把相关的一些不同形态的图形结合在一起，进行精细意象的组合，又称"复合图形"和"意义合成图形"。这种图形是将许多元素聚积在一起，传达新的信息和观念。将枯燥的事物进行巧妙、恰到好处的重构，也能创造出好的作品。这种艺术表现手法，给人们丰富的创意空间，使图形的寓意更加广泛，如图4-57～图4-60所示。

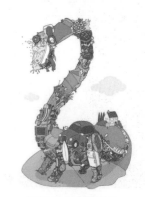

图4-57　城市重构的蛇

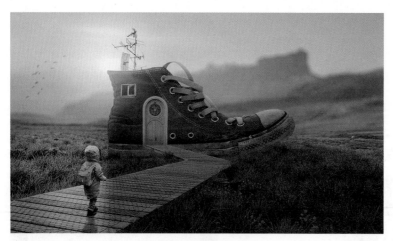

图4-58　多元聚积重构图形

图4-59　以动物形态为主的聚积重构

4.3.3　透叠重构图形

透叠重构图形是指利用图形之间的类似性，由两个或者两个以上的图形进行叠加。这种类似性属于经历的类似，意义和结构、形状的类似。透叠重构图形有着透明感，保留了各自图形的轮廓、空间、对比等要素，能产生奇妙、梦幻的效果，如图4-61～图4-64所示。

图4-60　重构图形

图4-61　字母设计的光影效果

图4-62　头像剪影

图4-63　轮廓的保留图形

图4-64　空间感的图形设计

4.4
解构图形

解构图形是将人们平时熟悉的事物刻意分解，有意识地破坏，并且重新寻找新的认识，或者将破坏后的事物重新组合并且获取新的观赏性。

这种图形的重点是被解构的部分。通过被解构的部分让人们去感受其带来的某种暗示。被解构的图形并不是残缺的，相反能够加强图形的整体性与装饰性，如图4-65~图4-75所示。解构图形具体的表现方法有很多，下面介绍几种组织的形式：残像、裂像、切割。

图4-65　人像解构

图4-66　图形解构

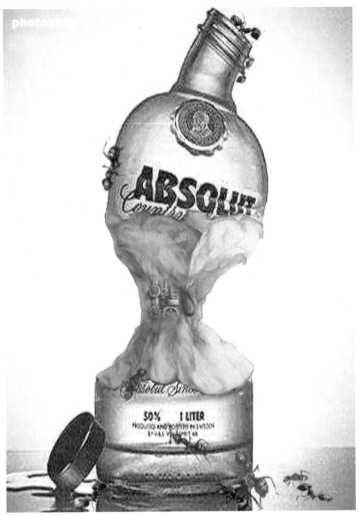

图4-67　残像图形-饮料瓶

图4-68　残像拼接-人形与拳头

图4-69　裂像图形-高楼

图4-70　残像解构

图4-71　残像图形-人物脸部

图4-72　残像剪影

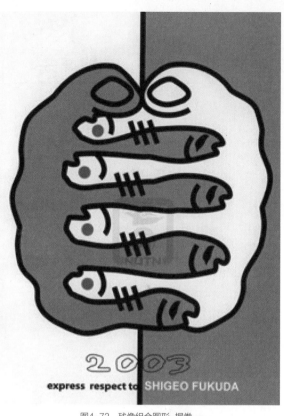

图4-73　残像组合图形-握拳

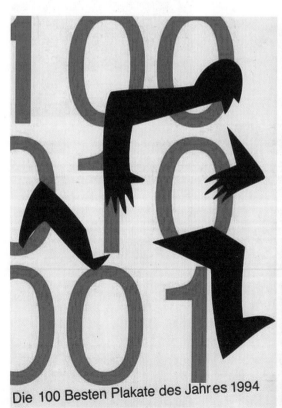

图4-74　解构图形-人与字母的组合

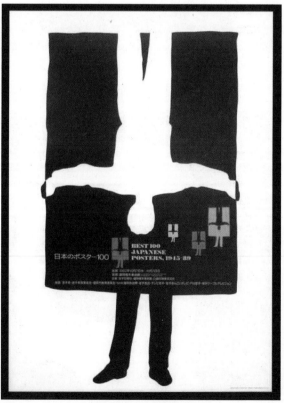

图4-75　解构图形-影像组合

4.4.1　残像解构

将完整图形的一部分进行遮盖，让破坏的局部形象和主体形象之间保持一定的联系，同时也要看得出图形的完整性，如图4-76所示。

4.4.2　裂像解构

裂像解构是指将完整的图形，进行有目的的割裂分离、分割移位或破碎处理等，然后利用理性完成解构。自然界中有许多旧事物都是在不断裂变和破坏过程中建立的，在破坏的同时能够将这种人为的组合变成一种天然的巧合，把人们觉着不可能的图形变成一种有可能的图形，裂像的图形会让人产生视觉上的震撼和恐惧感，如图4-77和图4-78所示。

4.4.3　切割解构

通过对切、十字切、曲线切等手法将切割的部分分别插入不同的内容中，使图形作品无论在形式上，还是在内容上均能产生刺激、新奇和意想不到的效果，如图4-79～图4-85所示。

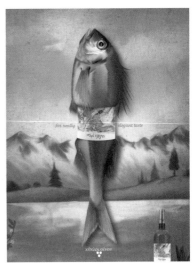

图4-76　残像解构

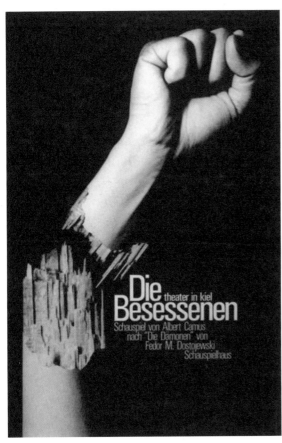

图4-77　手腕裂像图形

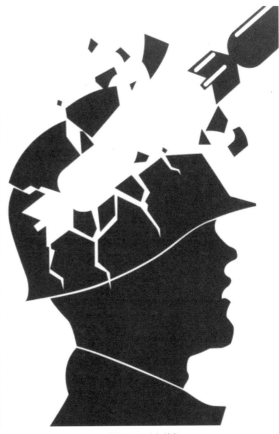

图4-78　人与战争

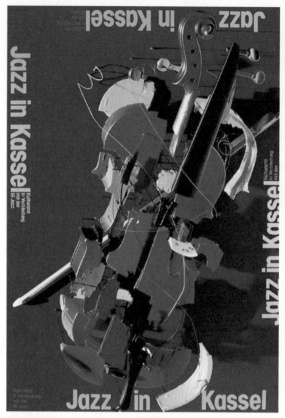

图4-79 小提琴碎块拼接

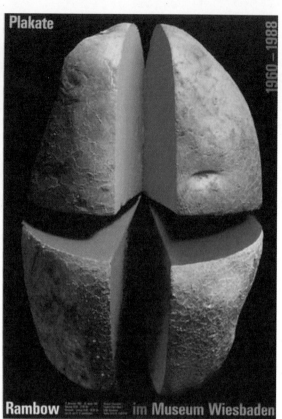

图4-80 十字切割

图4-81 切割拼接图形

图4-82 月刊封面设计中的图形切割

图4-83 海报设计中的图形切割

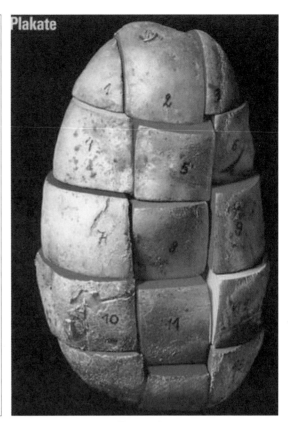

图4-84 土豆

（1）对切。指对图形元素进行上下或左右两部分的切割，在切割部分置入新的内容，使画面有很多种视觉反差，无论在表现手法，还是在空间结构上都是有序的。对切使人们从形象到心理不停地递进互动，从而产生图形的感化效应，如图4-85所示。

（2）曲线切割。是一种不受任何约束的切割模式，这种切割法可以使图形产生立体感，也可以使人产生一种律动美的感受。

（3）十字切割。就是把图形按照几何学的坐标尺寸进行切割，将切割后的图形进行重组。十字切割的方法具有数字化的清晰、明快、秩序的美感，但是要避免过于理性，使图片显得呆板、机械。

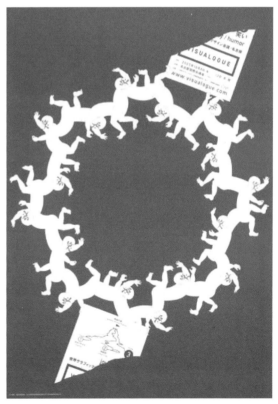

图4-85 对切图形

4.5
模仿图形

模仿图形是指利用客观世界中存在的一件事物作为模仿对象，在图形与模仿对象之间寻找连接点，运用比喻的手法来发挥想象力，创作新的图形。

4.5.1 仿形图形

利用存在的事物形态作为创作仿形图形的元素进行模仿，把原有的元素变成模仿图形的形态。这样的图形富有个性和幽默感，给人想象的空间，如图4-86~图4-89所示。

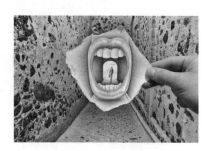

图4-86 嘴巴与路

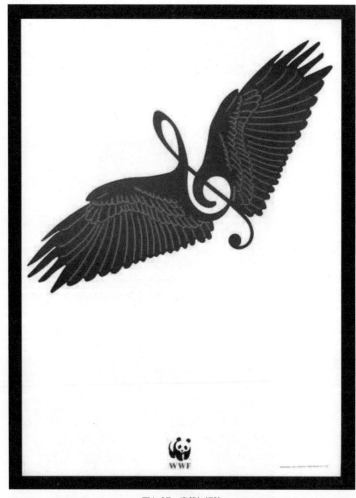

图4-87 音符与翅膀

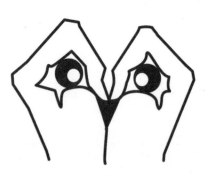

图4-88 手与眼睛

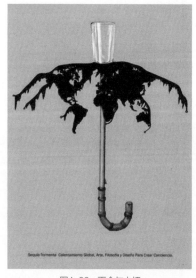

图4-89 雨伞与水杯

4.5.2 仿影图形

　　仿影图形中的"影"指的是影子,影子是物体在光的作用下产生的投影。有什么样的形状便会有什么样的影子,形态与影子有着一定的联系。仿影图形是打破了这种固有的逻辑思维,通过创意来改变物体的影子形态,有意识地改变影子的形状,给人具有魔幻力的视觉感受,如图4-90~图4-92所示。

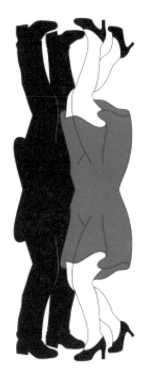

Orquesta Belisario López
D A N Z Ó N

图4-91　男人与女人仿影设计图形

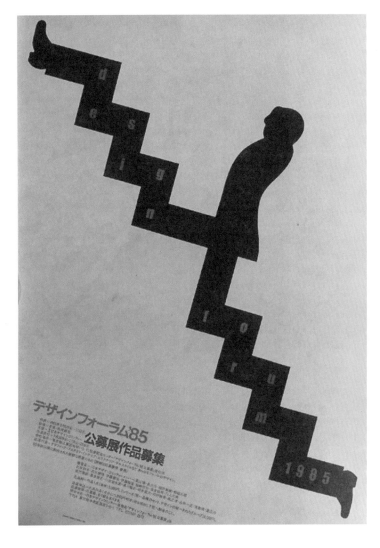

图4-90　人形仿影图形

图4-92　人与动物仿影图形

4.5.3 仿结图形

"结"是通过外力把绳、索或纺织物进行弯曲、变形、打结而获得的。将我们平时看到的物体或具有生命的物体产生"结"的变形，表达出的含义也会令人深思，如图4-93～图4-96所示。

图4-94 福田繁雄叉

图4-93 福田繁雄周游世界

图4-95 耐克宣传海报

图4-96 社会活动招贴设计

4.6
寓意图形

寓意图形是运用比喻、象征、夸张和幽默的手法，借助别的物体来表达出隐含意义的一种形式，使其中的一件事物得到映照和揭示。寓意图形是常见的一种表达方式，既能抽象地转换具体的事物形象，也可以将寓意变得更有说服力，如图4-97~图4-100所示。

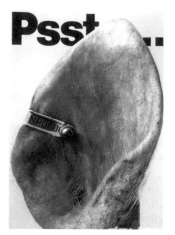

图4-98 《喂》

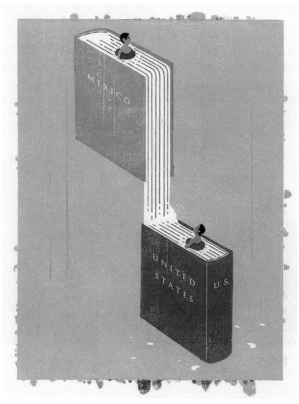

图4-97 寓意图形

图4-99 眼睛与人

4.6.1 比喻图形

比喻图形是通过比喻的手法揭露另一件事情的含义和本质，这样的图形视觉效果强烈，也可以通过视觉因素产生层出不穷的直观视觉感受。

4.6.2 象征图形

象征图形是运用借代的手法来表达图形语言，包括象征物、被象征物、象征物与被象征物之间的暗示关系，所以在设计图形时，要看透这种暗示的关系。象征图形是比较稳定的、具有概况性的图形语言，例如月饼象征中秋节，松树象征长寿等。

图4-100 木质器官

4.7
悬念图形

悬念图形就是让人们看了图形之后，心中会留下悬念。在创意设计中，这种图形可以激发欣赏者的兴趣。设计者制造出离奇古怪的图形来吸引人们，并且留下疑问给人们以想象的空间。这种手法会令欣赏者久久不能忘却，如图4-101~图4-104所示。

图4-101 《独行侠》的电影宣传海报

图4-102 《超级智能》的电影宣传海报

图4-103 《泰坦尼克号》的电影宣传海报

图4-104 《大白鲨》的电影宣传海报

本章小结及作业

通过本章的学习，读者掌握了图形设计的常用方法，这些方法要通过反复练习实践才会成为属于自己的技能。

1. 训练题

使用异构图形的原理，原创设计两幅图形作品。

要求：符合异构图形的设计原理，有较强的视觉冲击力，完成的作品要考虑到后期的制作成本和实施工艺。

2. 课后作业题

分析5幅运用图形同构手法的图形。

要求：采用PPT的形式在班内交流，随机选取5名同学在课堂发言并演示。

第5章

大师们的经典作品欣赏

主要内容

本章主要介绍世界三大平面设计师及其作品，大量精彩的作品能够开拓读者的眼界，从而达到提高读者设计水平的目的。

重点及难点

了解大师对于图形设计的感悟，并且提升自己的设计水平是本章的重点和难点。

学习目标

了解设计大师的设计经历，通过分析其作品达到领悟图形设计精髓的目的。

5.1
世界三大平面设计师

世界三大平面设计师在图形创意上有着很高的成就，他们专注于图形的研究，通过图形来传递信息，手法高超、娴熟，让人钦佩，图形在他们的手中变得神秘、富有创意。

艺术领域中有很多杰出的艺术家，其中被称为"世界三大平面设计师"美誉的是福田繁雄、冈特·兰堡和西摩·切瓦斯特。

5.1.1 福田繁雄

福田繁雄（见图5-1）是日本平面设计大师、教授、艺术设计师，被誉为"五位一体的视觉创意大师"，有着"多才多艺的全能设计师""变化莫测的视觉魔术师""推陈出新的方法实践家""热情机智的人道关怀者"和"幽默灵巧的老顽童"之称。

图5-1 福田繁雄

福田繁雄生于1932年，过世于2009年。福田繁雄教授一生中获得很多荣耀，曾在日本通产省获得设计功劳奖——紫绶勋章，担任过日本平面设计师协会主席、国际平面设计联盟会员、美国耶鲁大学教授、东京艺术大学教授、日本图形创造协会的主席和国际广告研究设计中心名誉主仕。他的作品获得过很多国际性的大奖，如莫斯科国际海报展金奖、联合国教科文组织的海报展大奖等。

福田繁雄的设计理念，以及设计出的作品享誉世界，对20世纪后半叶的设计界产生了深远的影响，他的大量作品使他成为国际上最引人注目、最有个性特征的平面设计家之一。福田繁雄既深谙日本传统，又掌握着现代感知心理学。他的作品紧扣主题、富于幻想、令人着迷，又极其简洁，具有幽默感。由于他在设计理念和实践上的卓越成就，被西方设计界誉为"平面设计教皇"。

图5-2 贝多芬（福田繁雄）

福田繁雄的创作范围相当广泛，除了书籍装帧、海报、月历、插图、标志之外，还涉及工艺品、雕塑艺术、玩具、建筑壁画、景观造型等各种专业领域。他所涉及的设计领域都将创作灵感发挥到了极致，给人印象深刻，带来了视觉美感与艺术的表现力，展现出独特的创作魅力。他的大量"福田式"海报作品更为世人所熟知，普遍的平面设计书籍中大多会出现他的作品，如图5-2～图5-6所示。

福田繁雄的作品不仅具有东方传统审美观念中简单直率，轻松诙谐的特点，而且也将西方设计理论中的形式美融入其中。这张名为《费加罗的婚礼》是福田繁雄在1981年设计的海报（见图5-3），通过通红的背景并借用了男女性的脚相互卷曲成音符状的构图方式，表达了婚礼是欢乐的乐章，激昂的乐曲，喜悦之情无以言表。

图5-3 费加罗的婚礼（福田繁雄）

5.1.2 冈特·兰堡

冈特·兰堡被称为欧洲最有创造力的诗人（见图5-7），他能够用寻常的作品表达形象的含义，通过隐喻的物体想到实际事物。作为视觉诗人，他的作品在视觉上具有自由化和韵律化的显著特点，能够不断更新人们的视觉感受，塑造自己的风格。

冈特·兰堡1938年出生于德国麦克兰堡地区的小镇诺伊斯特里茨。1958～1963年就读于卡塞尔造型艺术学院，学习绘画和实用美术。1960年，他在法兰克福创办了自己的图形摄影工作室。

1974年至今为国际平面设计协会（AGI）会员。1987年任卡塞尔造型艺术学院视觉传达教授。

在30年的职业生涯中，他设计了上千幅招贴，他的作品屡次在国际艺术展上获奖，并被博物馆、大学等文化机构收藏，他通过对生活的领悟，强调自我意识，通过对视觉效果的表达，追求视觉的冲击力，强调平面效果的突破，其作品如图5-8～图5-13所示。

图5-4　一切的生物都是草（福田繁雄）

冈特·兰堡的"土豆"系列招贴画，反映了他对设计主题的执着。他对土豆有独特的情感，因为土豆伴随兰堡度过了苦难的青少年时期，他认为土豆是德国的民族文化。

"土豆"系列招贴中，每张都是表现土豆的主题，不同的是对土豆的处理方式。他的土豆招贴令人称道的不是土豆本身，而是奇特的创意和视觉效应的魅力。他将土豆削皮、缠绕、切块、上色，再堆砌，不同的组成形式之间也存在着某些共同点，那就是兰堡在构图时把土豆形的轮廓线和块的色彩结合在一起。轮廓线和色彩是绘画中最能表现区域的元素，兰堡将这个原理嫁接到招贴上，同样取得了非同凡响的效果。图5-10中的土豆因为表皮的质地相同而成为一个整体，又因为人为的分割形成轮廓线，加之高纯度的色彩渲染从而成为若干部分。一"部分"越是自我完善，它的某些特征就越易于参与到"整体"之中。

图5-5　福田繁雄作品

冈特·兰堡擅长使用深度的分离、式样的转换和张力的凸显，来寻求视觉效果的设计手段。

兰堡始终坚持用视觉形象语言说话，一切装饰性元素都让位于视觉功能。在创作题材上，兰堡钟情于土豆，执着于为S.费舍尔出版社设计系列招贴，同时更以一个设计家对自由的追求来体现他对视觉艺术的理解。在形式手法上，兰堡总是尝试用新的方法来改善单纯的平面效果。无论是空间的创造、式样的转换，还是用密集凸显具有倾向性的张力，兰堡追求的是平面视觉效果上的突破和创作上的个人化、自由化。冈特·兰堡的每一幅作品带给人们的不仅是视觉上的震撼，更多的是心灵上的颤动。他运用理性的思维、艺术的表达、新颖的创意拓宽了人们的艺术视野，其诗人的情怀为人们重新构造了艺术的境界，他的视觉创造给视觉形象世界带来了新的力量和生机。

图5-6　招贴设计（福田繁雄）

图5-7 冈特·兰堡

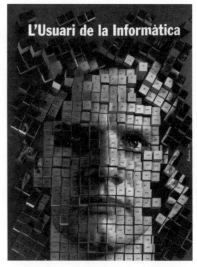

图5-9 海报招贴-冈特·兰堡

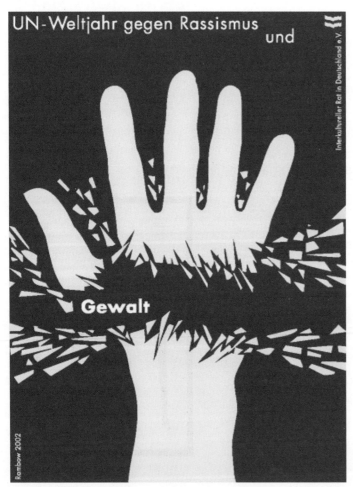

图5-8 海报设计-冈特·兰堡

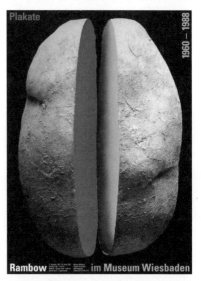

图5-10 土豆-冈特·兰堡

图5-11 创意海报-冈特·兰堡

图5-12　Egoist-冈特·兰堡　　　　　　　　图5-13　解构手法的海报设计-冈特·兰堡

5.1.3　西摩·切瓦斯特

西摩·切瓦斯特（见图5-14）是国际著名设计大师，毕业于美国Cooper州立艺术学院，1954年创立著名的波什平(Pushpin)集团公司，国际平面设计师联盟AGI、AIGA会员，引领了20世纪新美国视觉设计运动。

西摩·切瓦斯特是20世纪50年代的接触平面设计师，当时美国出现了一批重视画面感性思维投入的设计师，他以独特的设计风格赢得了美国社会的广泛赞誉和喜爱。

1931年，西摩·切瓦斯特出生于美国纽约，早在7岁时就表现出绘画天赋，1948年毕业于纽约林肯中学，随后进入美国库柏州立学院学习。

1954年，西摩·切瓦斯特成立著名的"图钉设计事务所"。他热衷于折中主义版式的插图设计，并发起了一场与瑞士理性主义风格相对应的装饰风格运动。西摩·切瓦斯特关注的并不只限于作品的本身，还注重个人风格的表达，并结合平面设计的视觉传达功能，实现作品的个人价值。1970年，切瓦斯特被邀请参加巴黎卢浮宫装饰艺术博物馆举办的、为时两个月的、主题为"图钉风格"的回顾展，得到了法国艺术界的高度肯定。

他的设计作品被永久收藏于纽约现代艺术博物馆、库柏休伊特史密森学会博物馆、美国国会图书馆、古腾堡博物馆和以色列博物馆等。

西摩·切瓦斯特的设计创作与当时他的生活背景有着密切的关系，在当时设计运动繁多的背景下，切瓦斯特的设计作品注重把艺术表现引入平面设计中，达到艺术性与功能性的兼顾。

《消除口臭》（见图5-15）是切瓦斯特在1968年设计的反战海报，反对美国在越南战争中对河内进行轰炸。这幅海报以浓郁的色彩、漫画的形式、简洁的语言来表现反战的主题。以消除口臭来影射反对战争，传递热爱和平的愿望。海报以标志美国的"星条旗"为背景，以此来讽刺美国对越南的无理干涉，并激发美国民众考虑受战争侵袭的越南人民的感受，从中可得出切瓦斯特作为一名艺术家热爱民主、和平的人文主义情怀。

切瓦斯特大量地运用线描和色彩平涂法并注重新媒介的使用，他的设计作品明显地受到其同时代的波普艺术和嬉皮文化的熏陶，洋溢着浪漫、幽默的氛围。如图5-16~图5-18所示，他用粗犷豪迈的美式幽默表现在当时工业化时代背景下，西方社会中兴起的消费观念、生活情趣和审美时尚，同时把自己的观念与多种表现方式组合成一体，这种折中的设计方式让人耳目一新。他为图钉设计集团的发展奠定了坚实的基础，以自身优秀的艺术素养影响着同时代的人，同时"图钉"也影响着他的设计创作。无论用哪种创作手法，切瓦斯特都追求突破传统平面的视觉效果，形成独特的艺术个性。切瓦斯特为艺术的多样性和创新性做出了巨大的贡献，影响着"图钉"第二代、第三代的设计发展，同时也为视觉艺术领域注入了新的血液和力量。

当然，图形的创作不止这三位大师，其他大师的作品同样令我们钦佩不已、叹为观止。

图5-14　西摩·切瓦斯特

图5-15　End Bad Breath（消除口臭）-西摩·切瓦斯特

图5-16　海报设计-西摩·切瓦斯特

图5-17　图形设计-西摩·切瓦斯特

图5-18　The writer's New york City source book-西摩·切瓦斯特

5.2
作品欣赏

如图5-19和图5-20所示是白同异的一组季节音乐会的创意海报。海报中分别使用了橙、绿、黄、红4种纯色为背景,色彩鲜亮、愉快。图形的创意运用了异物同构的表现手法,将乐器、生活中的用品及听觉器官相结合,突出了海报的主体思想。让人看起来一目了然,同时画面的颜色搭配与构图很容易锁住人们的目光,并集中于图形中,准确、快速地传达信息。

图5-19 季节音乐会-白同异

图5-20 季节音乐会宣传海报-白同异

如图5-21～图5-23所示同样是白同异大师的创意海报。海报图形新颖，颜色亮丽，让人赏心悦目。

图5-21　剧院的宣传海报-白同异

图5-22　宣传海报-白同异

图5-23　歌剧海报-白同异

其中，图5-21与图5-23是剧院的海报宣传。图5-21中图形的创意元素来源于女子性感的唇部与翠绿的叶子，两者形状相似，被大师巧妙地结合运用在了一起。

图5-23为皮带圈出一个人脸的图形，里面是蓝天白云，代表着自由，而外面是阴暗的天气，表示被圈禁后的日子，皮带则象征着抽鞭的刑具。大师绘声绘色地将歌剧的主题宣传了出来。

图5-24中图形的创意让人叹为观止，爆炸开的头顶有一朵像大脑一样的蘑菇云，告诫人们核武器的实验是一种自杀的行为。

图5-24　U.G佐藤Madkind

如图5-25~图5-31所示是U.G佐藤大师的作品。U.G佐藤是日本的一位设计大师。其中图5-28用同样的形状组合而成，像一排气球，也像涂鸦作品，与图形中的颜色搭配起来，很有梦幻感。

图5-25 下一个大地女神是什么

图5-26 佐藤FRANCO BALAN

图5-27 佐藤 AGORA

图5-28 U.G 佐藤 Xmas

图5-29使用了正负图形的表现手法，画中的人物和不同的动物结合在了一起，共面共线，相辅相依。画面中的形态看不出究竟是谁主宰着谁，谁又依附着谁。

　　人与动物共存于大自然之中，这种微妙、复杂的关系，通过图形表露得淋漓尽致。

　　"和平"是佐藤作品的关键词之一。图5-30是一幅从颜色到线条都非常简洁的作品，交织的铁丝网一节一节的破碎掉，破碎掉的铁丝幻化成和平鸽的形状，象征自由的鸽子冲破了代表束缚和压迫的铁丝网，由此得出"和平摆脱了束缚，从而自由飞翔"的主题海报创作灵感。

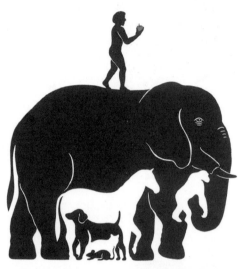

Animals and Human Being-From Legs to Arms. Published by Fukuinkan-Shoten, Tokyo.

图5-29　U.G 佐藤 Xmas

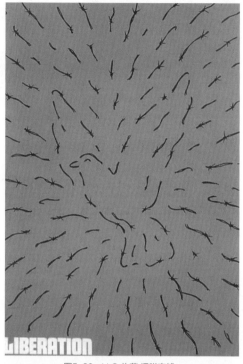

图5-30　U.G 佐藤 摆脱束缚

　　图5-31以欢快的圣诞节为主题。欢快的圣诞节怎会少了圣诞树？作者采用穿上高跟鞋的美腿为设计元素，看起来欢快活泼，主体思想也很明了。图形中的绿色、红色、白色，光是看看颜色就能让人联想到圣诞节。U.G 佐藤大师的Merry Xmas简洁、趣味地诠释了圣诞节。

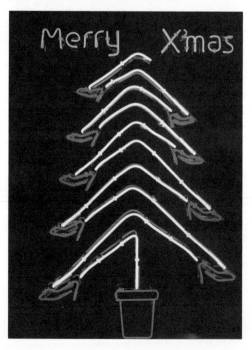

图5-31　U.G 佐藤的Merry Xmas

布鲁诺·蒙古奇也是一位设计大师，曾被英国皇家艺术协会授予最具国际声望和影响力的"皇家荣誉设计师"称号。

　　如图5-32～图5-35所示为布鲁诺·蒙古奇大师的设计作品，我们可以从作品中感受到作者独特的思想和情感。

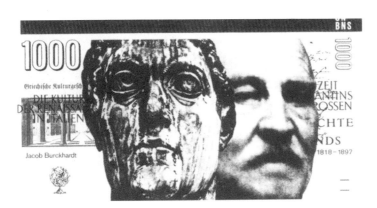

图5-32　布鲁诺·蒙古奇作品

图5-33　图形设计-布鲁诺·蒙古奇

图5-34　招贴设计-布鲁诺·蒙古奇

图5-35　绘画-布鲁诺·蒙古奇

图5-36～图5-40是设计大师霍尔格·马蒂斯的作品，他是当代极为重要的海报设计大师。霍尔格·马蒂斯曾经说过："一幅好的广告，应该是靠图形语言而不是文字来注解说明的。"我们看到的作品也能很好地反映出他所说的这句话。

霍尔格·马蒂斯大师最常使用的是异质同构、肌理转换等手法。如图5-36和图5-37所示，运用了肌理转换的手法，改变了人物面部的肌理，将面部的肌理替换成树叶的肌理，两种视觉元素组成了全新的形象，画面充满趣味，给观众带来视觉享受。

霍尔格·马蒂斯的大部分海报是与戏剧和音乐有关的（见图5-38和图5-41），这是霍尔格·马蒂斯工作的主要范围之一。言简意赅和奇妙形态组合的表现手法成为他设计海报的一种风格。

图5-37　霍尔格·马蒂斯作品

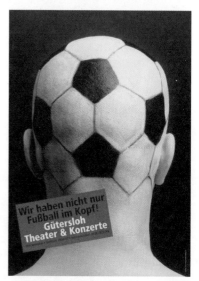

图5-38　海报设计-霍尔格·马蒂斯

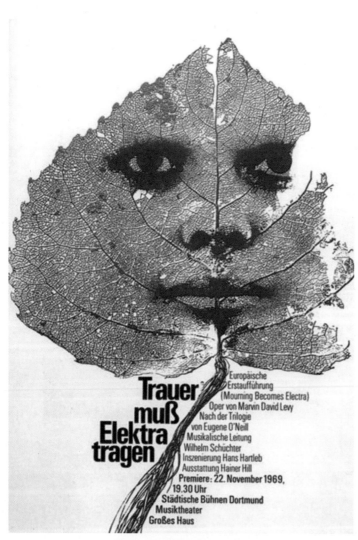

图5-36　肌理转换-霍尔格·马蒂斯

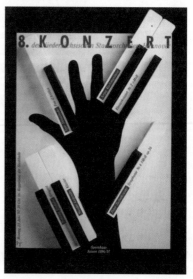

图5-39　演唱会海报-霍尔格·马蒂斯

图5-40中的图形组合搭配上文字，产生了丰富的内容和视觉张力，向人们展示了歌剧带来的无限享受。

如图5-42～图5-45是芬兰的凯瑞·皮蓬的设计作品，多处运用了图形同构的手法。

凯瑞·皮蓬是平面设计自由职业者，擅长各类插图和海报设计，设计作品中无论是图形、色彩，还是构图都能吸引观众的目光。

图5-40　歌剧海报设计-霍尔格·马蒂斯

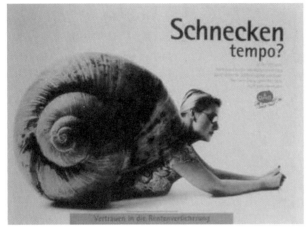

图5-41　海报设计-霍尔格·马蒂斯

图5-42　凯瑞·皮蓬作品

图5-43　海报-凯瑞·皮蓬

图5-44　海报设计-凯瑞·皮蓬

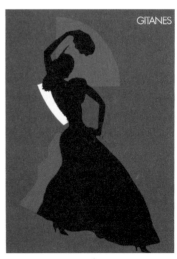

图5-45　招贴海报-凯瑞·皮蓬

如图5-46～图5-50是雷又西的作品，雷又西是一位政治海报设计家，由于环境的影响，他的作品大多具有针对性，具有批判和嘲讽的语调。在了解作者的背景后，可以对他的作品细细品味。

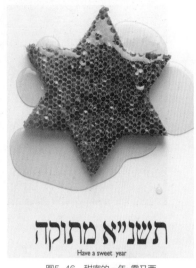

图5-46 甜蜜的一年-雷又西

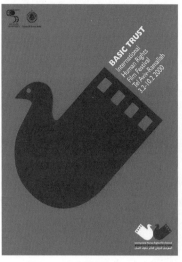

图5-47 电影节海报-雷又西

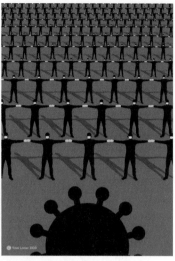

图5-48 抗疫-雷又西

图5-49 国际海报展-雷又西

图5-50 联合国维和海报-雷又西

本章小结及作业

图形设计虽然不是一个独立的设计门类，但是它的魅力深得设计师的喜爱，其中世界著名的三大平面设计师的作品简洁而又寓意深刻，给读者留下了不可磨灭的印象。

1. 训练题

分析三位平面设计大师的设计特点和常用的设计方法。

要求：从设计原理、色彩运用、构图等方面展开说明。

2. 课后作业题

模仿你喜欢的一位大师的作品风格，设计5幅自己的作品。

要求：每幅作品尺寸A4大小，表现形式不限。